U0036431

親子同樂系列 ❸

Relationship in a family

玩偶勞作

Lovely dolls arts

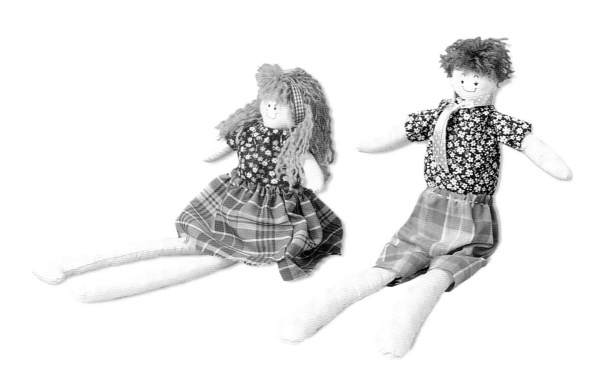

啓發孩子們的創意空間・輕鬆快樂地做勞作

目 錄

content

contents

1 紙藝篇 09

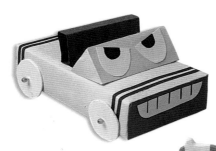

2 木材篇 35

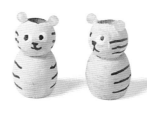

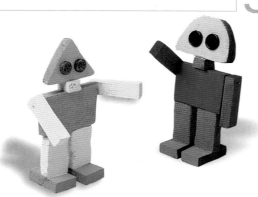

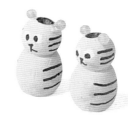

3 布料篇

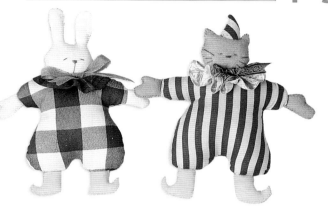

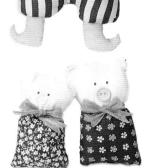

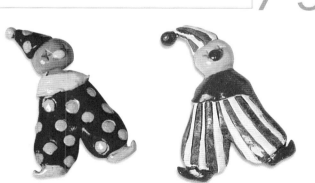

4 黏土篇

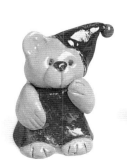

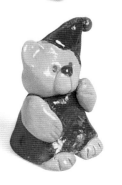

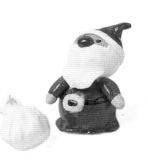

準備工具

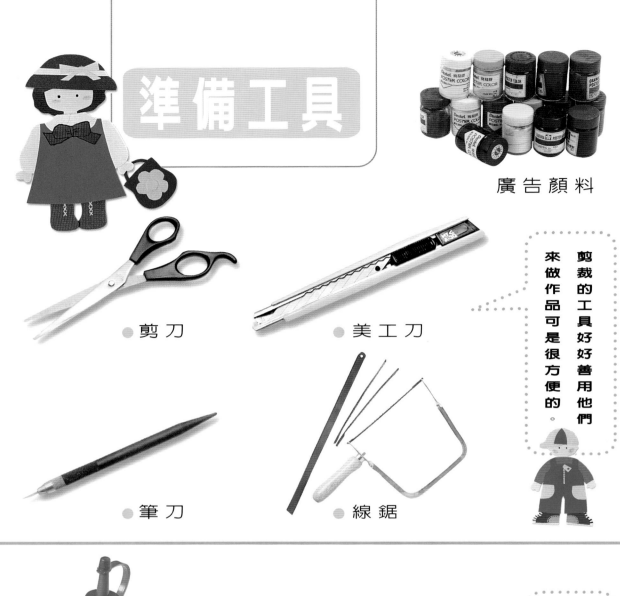

廣告顏料

● 剪刀

● 美工刀

● 筆刀

● 線鋸

剪裁的工具好好善用他們來做作品可是很方便的。

● 白膠

● 膠帶

● 口紅膠

● 相片膠

每種黏貼工具都有各自的優缺點請善加利用吧。

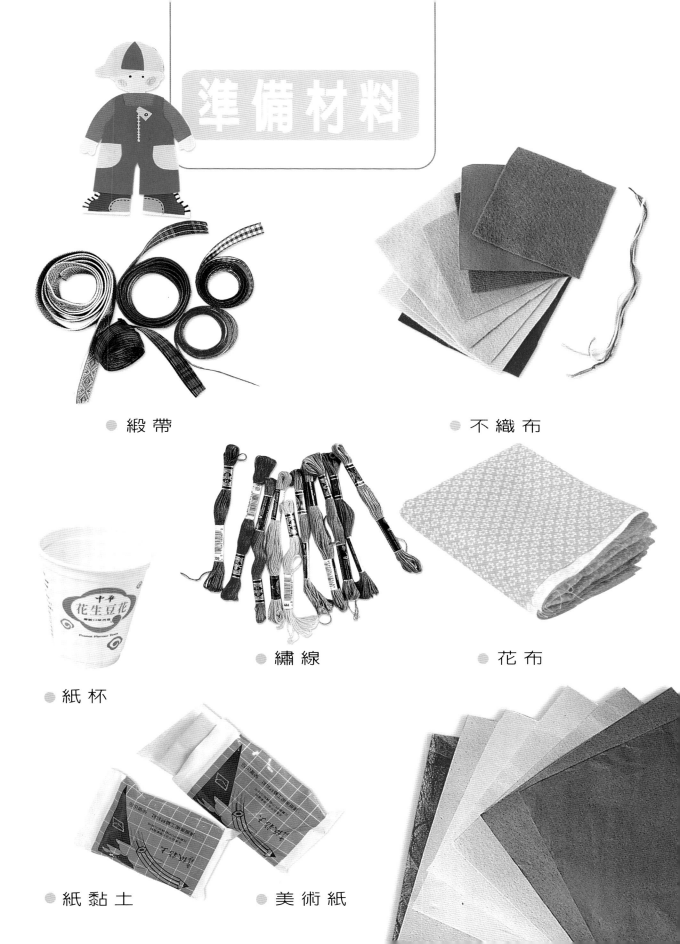

準備材料

緞帶

不織布

繡線

花布

紙杯

紙黏土

美術紙

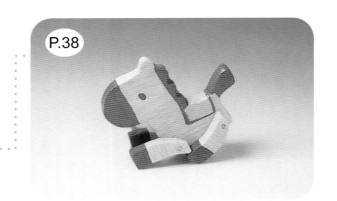

P.38

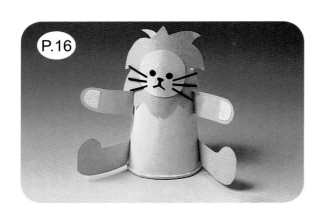

P.16

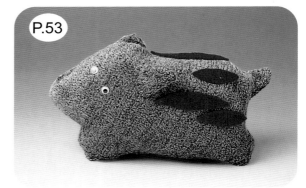

P.53

P.22

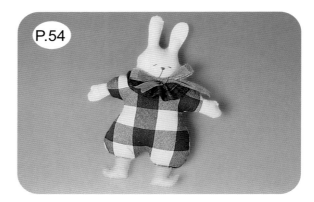

P.54

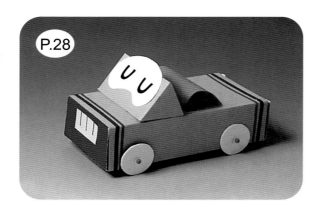

P.28

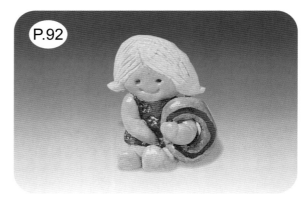

P.92

前　言

輕鬆做勞作

　　每個人在孩童的時候都有個心愛的玩偶陪伴，它陪著我們成長，陪著我們渡過許多的日子，它現在是否還陪伴在你身邊呢？你是否懷念著那曾經陪伴你的玩伴呢？就讓我們用最簡單的方法來做這些可愛的小玩偶吧！

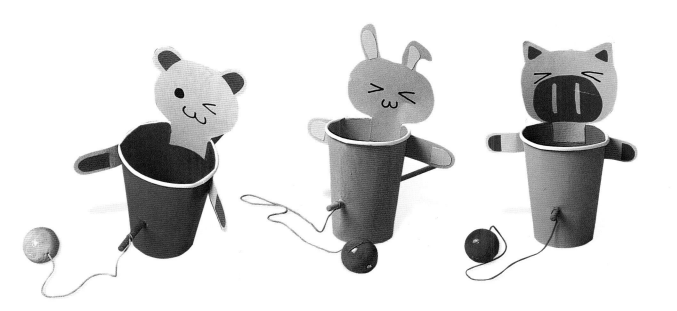

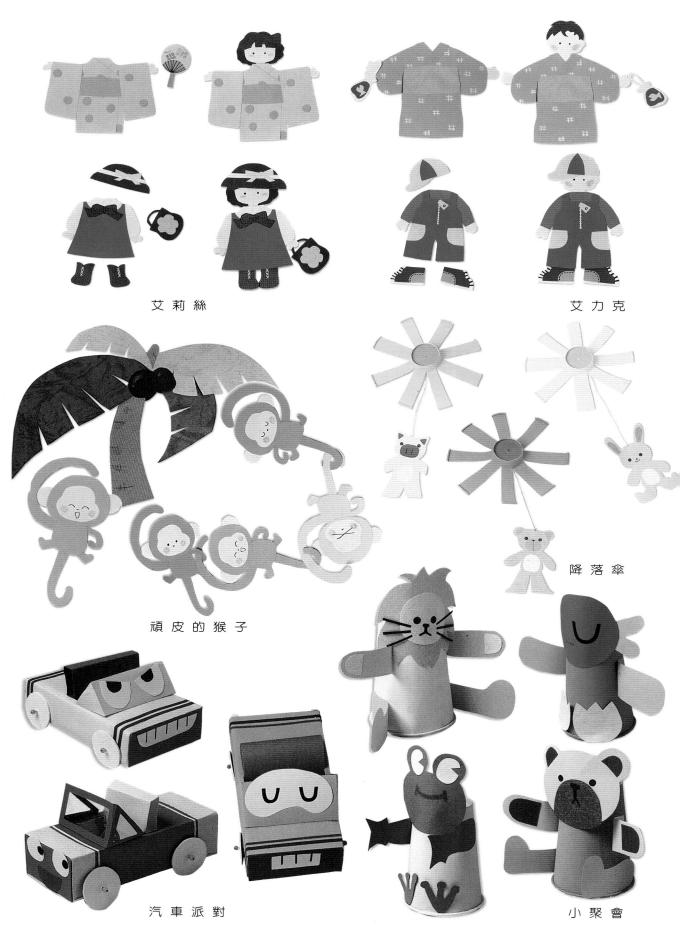

艾 莉 絲

艾 力 克

頑 皮 的 猴 子

降 落 傘

汽 車 派 對

小 聚 會

Arts

紙藝篇
ㄓˇ ㄧˋ ㄆㄧㄢ

每一個小女孩小時候一定都有玩過紙娃娃，替它換穿美麗的衣裳，除了女孩子玩的紙娃娃之外，紙還可以做很多種不同的玩偶喲！趕快來試試看吧！

愛 莉 絲

可愛的愛麗絲今天應該穿什麼衣服出去呢？美麗的和服還是亮麗的小和服呢？別忘了拿小花的提帶，戴上有蝴蝶的小紅帽唷！

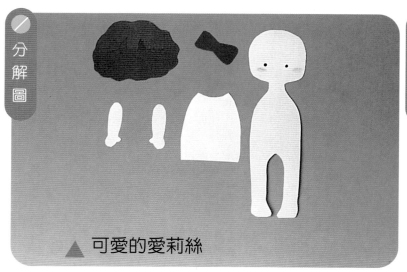

分解圖

▲ 可愛的愛莉絲

完成圖

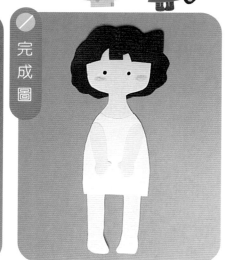

分解圖

◀ 粉紅色的日本和服

夏日小涼扇

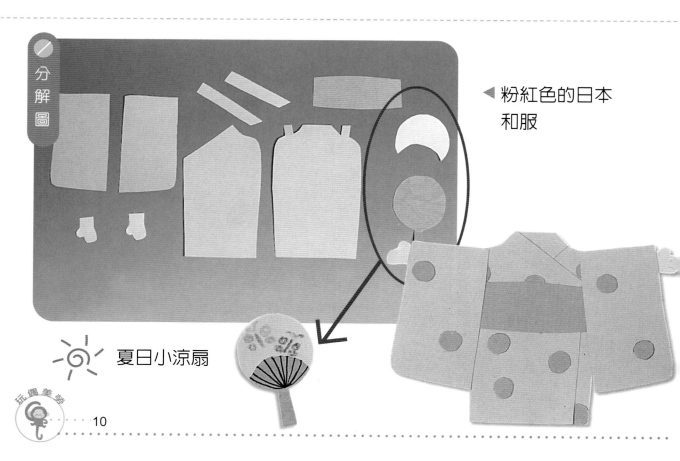

◀ 小花手提包

分解圖

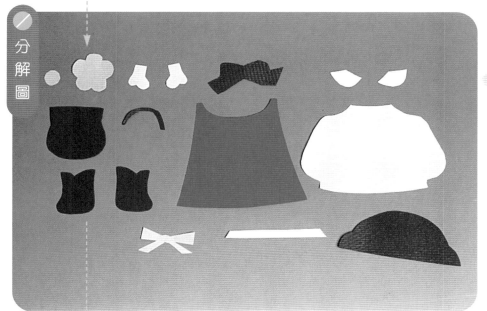

◀ 小洋裝

▼ 蝴蝶小紅帽

◀ 小紅鞋

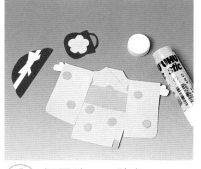

① 把零件一一貼上。

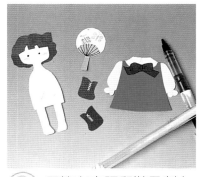

② 用筆在衣服和鞋子劃上圖案。

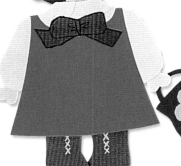

穿洋裝的愛莉絲 ◀

穿和服的
愛莉絲 ▶

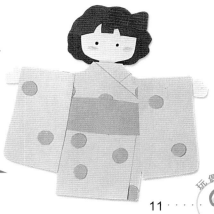

玩偶美容

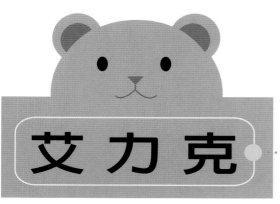

艾力克

帥氣的艾力克最愛到郊外遊玩了，看他在溪邊捉到了一隻魚呢！你喜歡怎麼樣的艾力克呢？穿上休閒服還是和服呢？

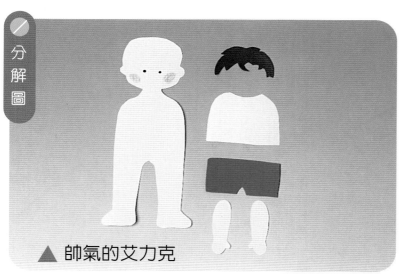

分解圖

▲ 帥氣的艾力克

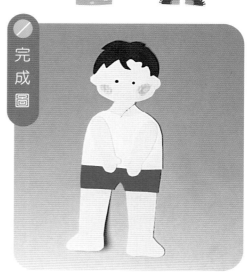

完成圖

和服的完成圖

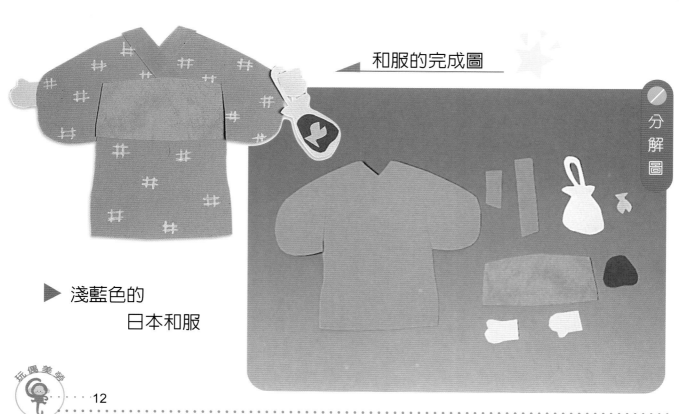

分解圖

▶ 淺藍色的
　 日本和服

明亮的
遮陽帽

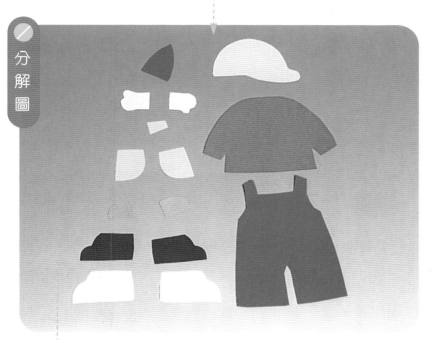

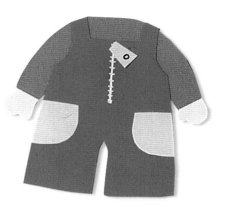

◀ 吊帶式的
休閒服

▲ 藍色球鞋

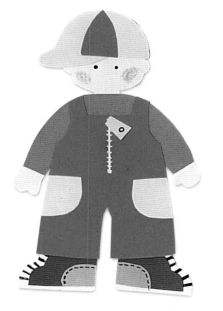

① 把零件一一組合貼好。

② 在衣服的鞋子上劃上圖案。

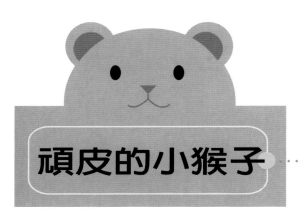

頑皮的小猴子

看小猴子到處盪來盪去，手勾著手，尾巴勾著尾巴，頑皮的小猴子成群地在森林裡遊玩，數一數，看一看到底有多少隻小猴子呢？

分解圖

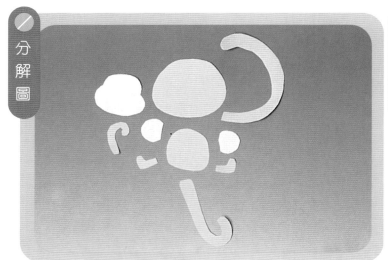

完成圖

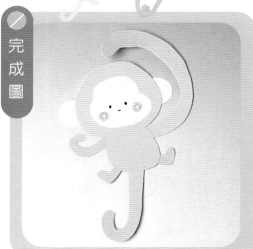

勾勾樂

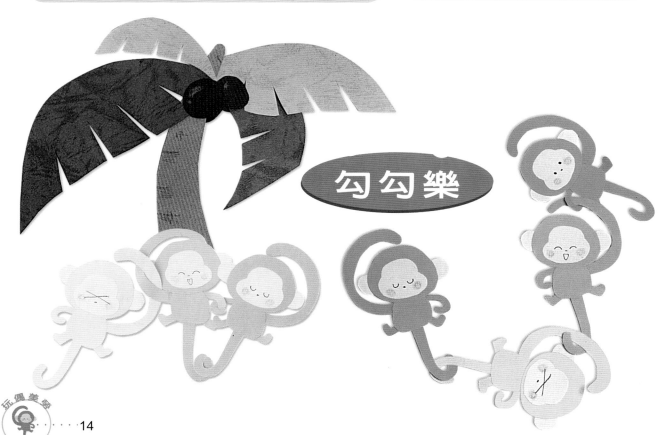

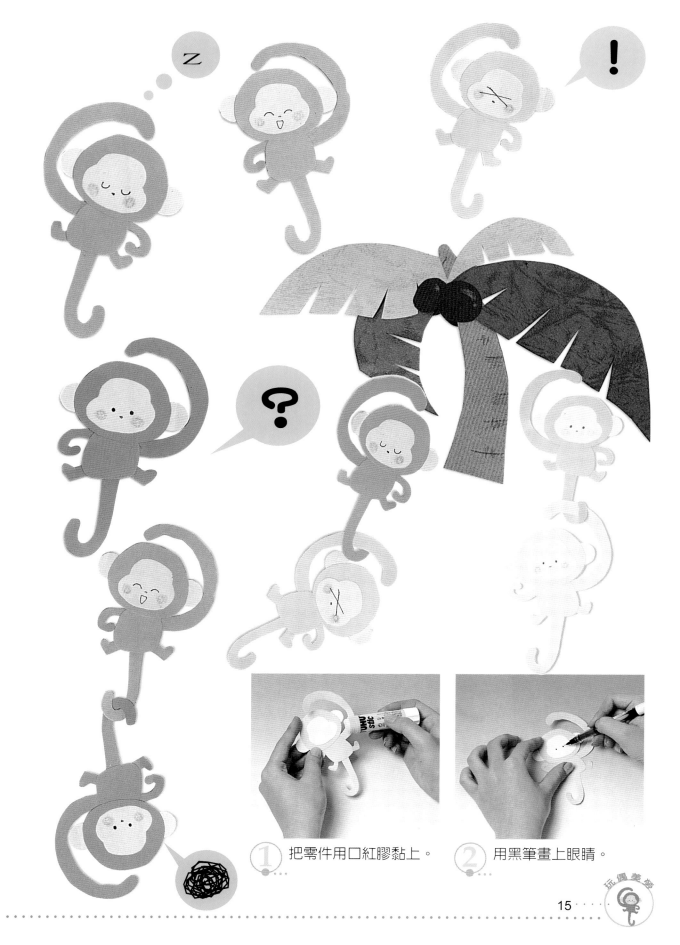

① 把零件用口紅膠黏上。　② 用黑筆畫上眼睛。

小 聚 會

下午茶時間到囉！森林裡的小動物們都聚在一起吃吃喝喝、聊聊天，看看今天有哪些小動物來參加這個小聚會。

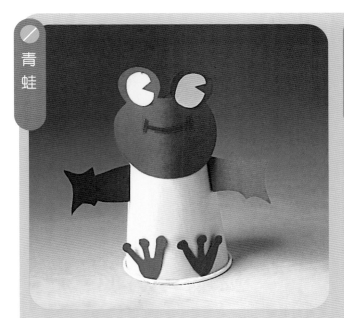

青蛙

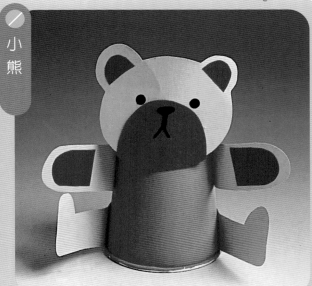

小熊

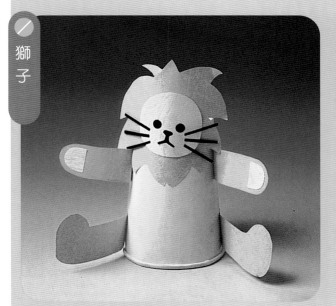

獅子

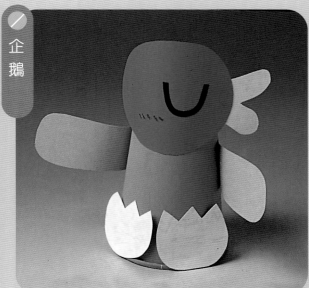

企鵝

玩偶美勞

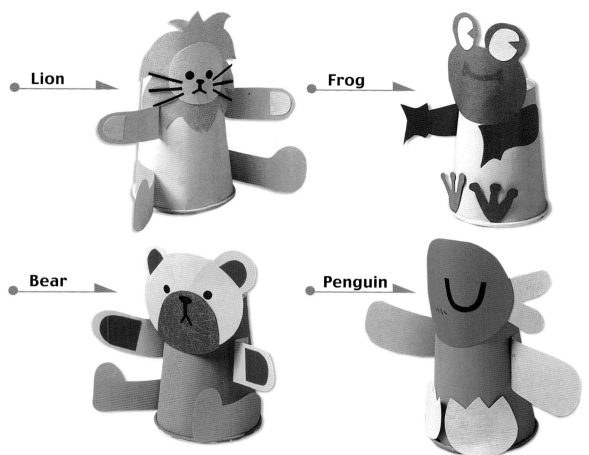

Lion

Frog

Bear

Penguin

① 把紙杯用水泥漆塗上顏色。

② 剪出獅鬃和獅子的四肢。

③ 用淺的紙片貼在獅鬃和四肢上。

④ 畫出五官。

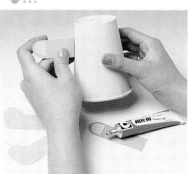

⑤ 最後將剪好的紙貼在紙杯上。

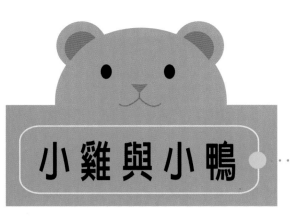

小雞與小鴨

可愛的雞和鴨在田裡嬉戲著,是不是在爭吵著誰比較可愛呢?別吵、別吵,大家都很可愛啦!

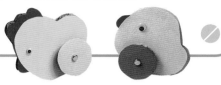

雞

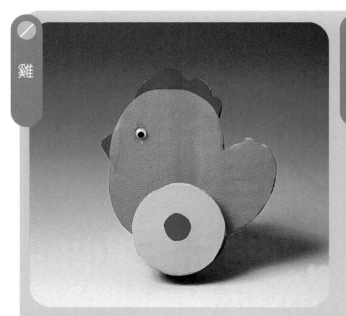

鴨

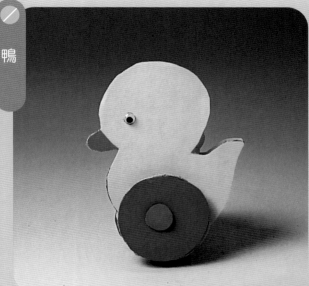

小雞

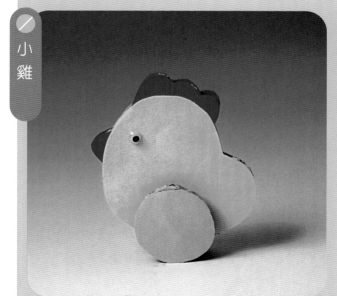

小鴨

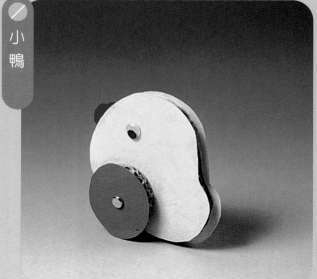

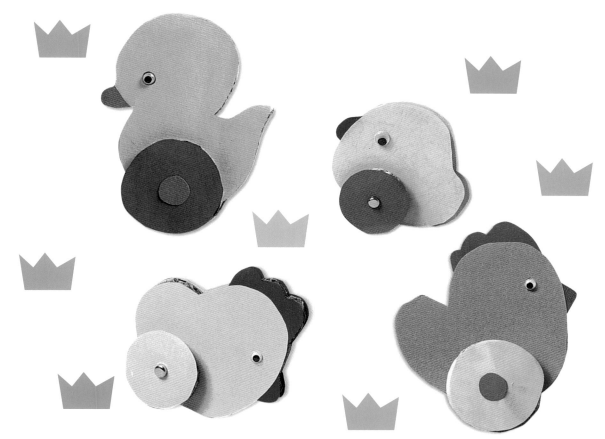

① 瓦楞板裁好形狀貼上紅色紙片。

② 再裁兩片黃色紙片貼在身體部分。

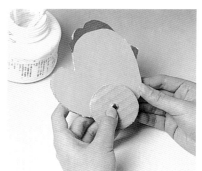

③ 用雙腳釘把輪子固定在身體上。

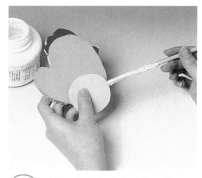

④ 剪下紙片貼在輪子上。

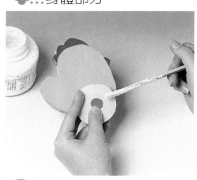

⑤ 再剪小圓貼在輪子中間。

HELP!!

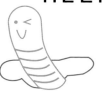

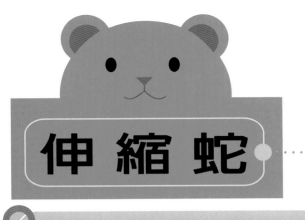

伸縮蛇

蛇細細長長的身體，扭動一下就可以到他想去的地方，把紙片摺一摺，就可以做出一伸一縮的身體囉！

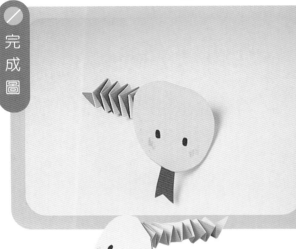

分解圖

完成圖

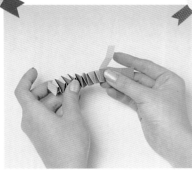

① 用白膠把蛇的舌頭和頭貼在一起。

② 用兩條長紙片折合。

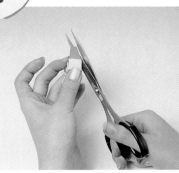

③ 在尾巴處用剪刀修成尖的形狀。

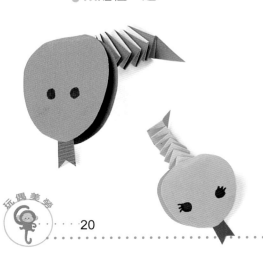

④ 把身體和蛇頭黏在一起。

⑤ 用筆畫上眼睛。

長頸鹿

鼻子長長的動物是大象，脖子長長的動物是什麼？是長頸鹿，脖子那麼長，好像都快碰到天空了，不知道牠可不可以碰到天空飄的雲啊！

分解圖

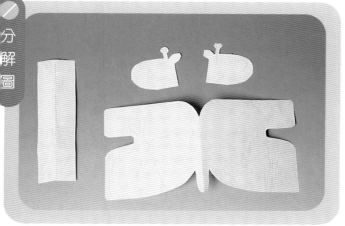

完成圖

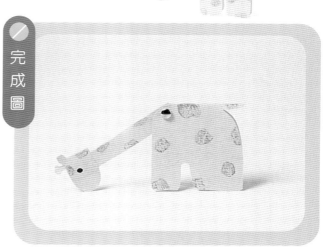

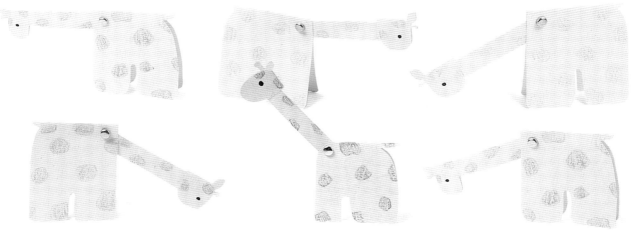

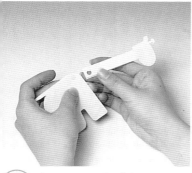

① 把頸子和身體打一個洞。

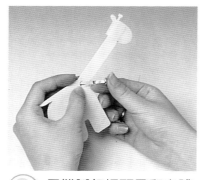

② 用雙腳釘把頸子和身體組合。

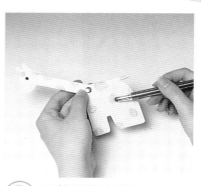

③ 用蠟筆畫上斑紋。

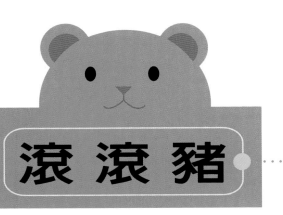

滾滾豬

小豬胖嘟嘟，身材圓滾滾的好可愛，走起路來好像都可以用滾的了！

兔子

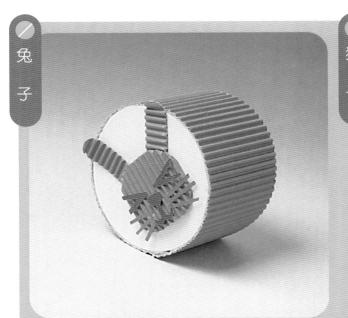

猴子

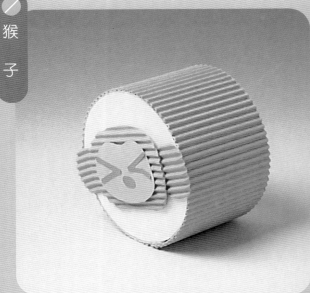

企鵝

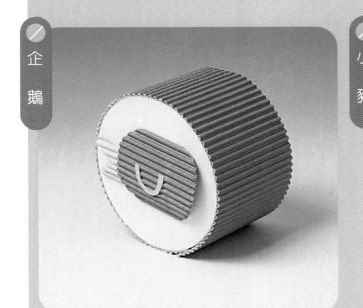

小豬

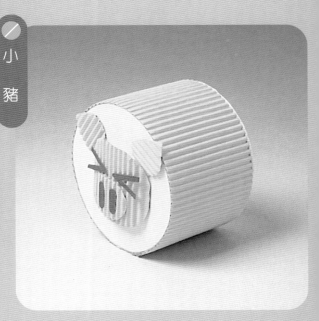

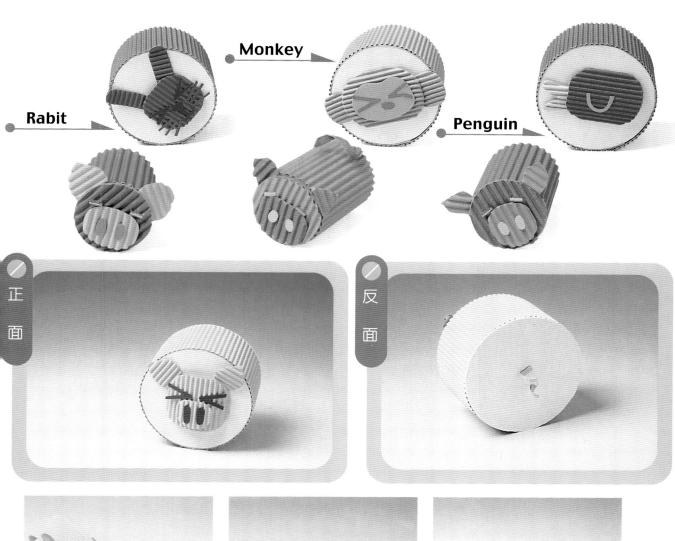

Rabit

Monkey

Penguin

正面

反面

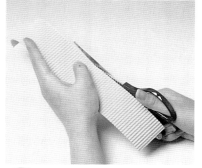

① 把瓦楞紙裁一長條。

② 把長條包住圓形紙片貼合。

③ 用瓦楞紙剪成豬的外型。

④ 剪好眼睛和鼻子貼上。

⑤ 在盒子後面貼上尾巴。

玩偶美勞

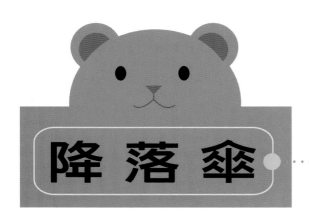

降落傘

你喜歡天空嗎？小動物雖然不會飛，卻很希望在空中玩呢！看降落傘下的牠們多開心呀！

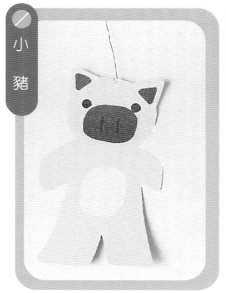

小豬

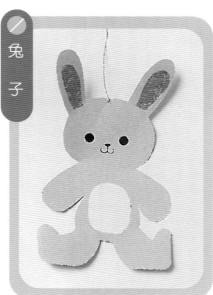

兔子

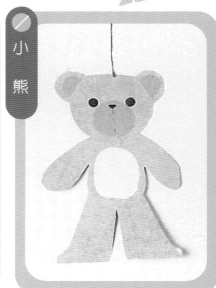

小熊

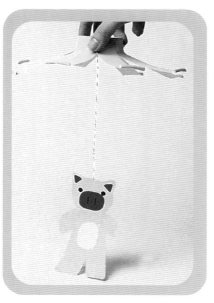

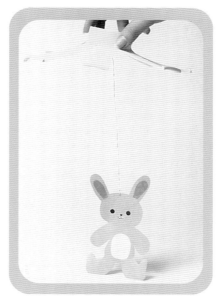

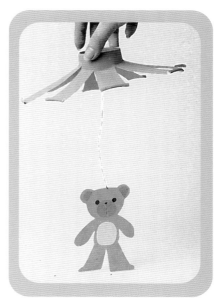

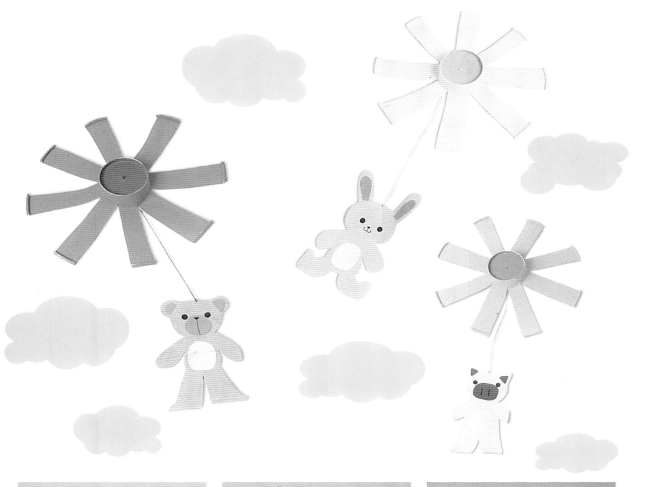

① 在紙上畫出小動物的形狀。

② 剪出畫好的圖案。

③ 貼上較深色的紙片。

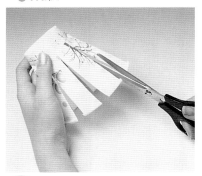

④ 把紙杯剪開。

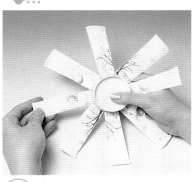

⑤ 把剪好的扇葉向外折。

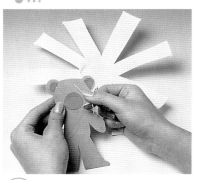

⑥ 把小動物和降落傘組合。

玩偶美勞

組 合 熊

小熊是最討小孩喜歡的動物了，你可以用一張厚紙片做成可愛的小熊喲！快來試做看看吧！

分解圖

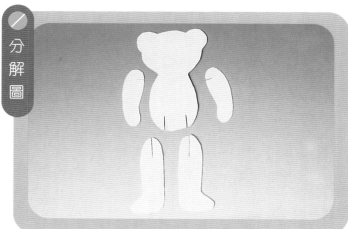

完成圖

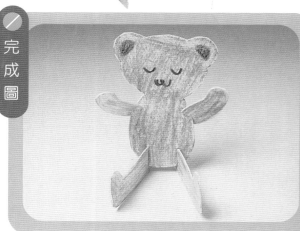

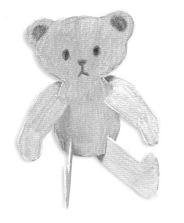

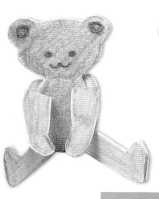

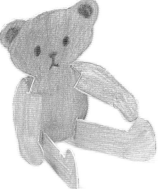

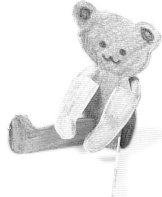

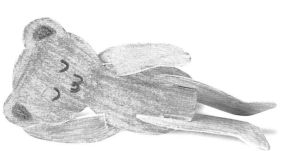

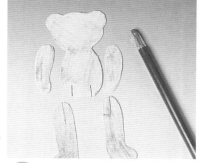

① 用蠟筆畫上顏色。

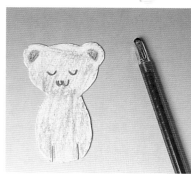

② 畫上熊的五官。

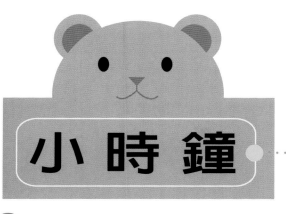

小時鐘

現在幾點啦？小朋友剛開始總是看不懂時鐘的分針和時針，製作一個小時鐘讓小朋友在玩樂中學習吧！

分解圖

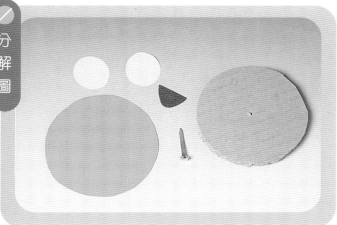

完成圖

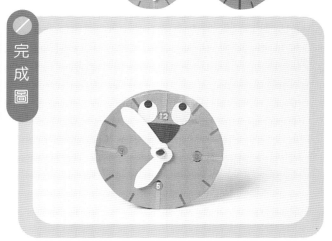

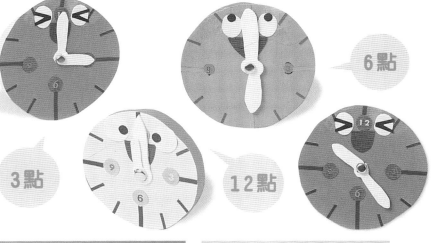

6點

3點

12點

① 把瓦楞板的邊緣貼上紙條。

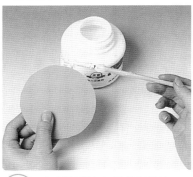

② 在雙面貼上圓形紙片。

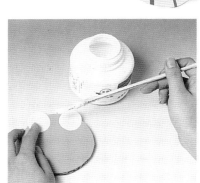

③ 貼上眼睛。

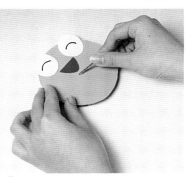

④ 裝上時針和分針。

27

汽車派對

可愛的汽車聚在一起，比賽看誰最流行，裝扮最美麗，你覺得那一輛車可以得第一名呢？

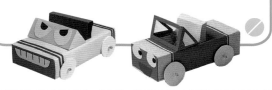

湯米

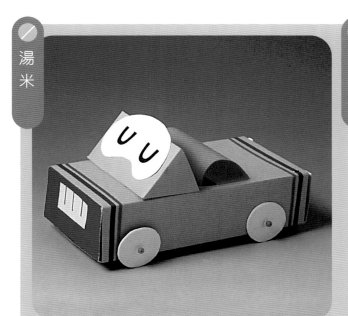

瑞奇

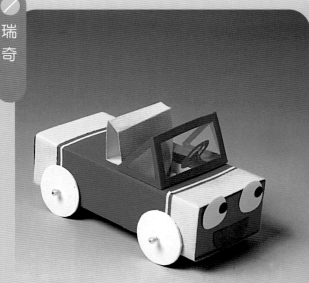

傑瑞

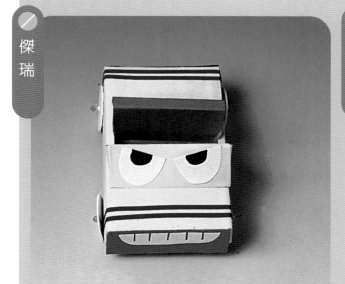

傑森

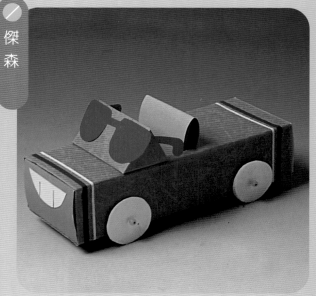

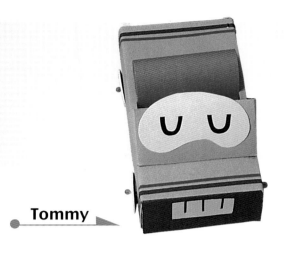

Tommy ▶

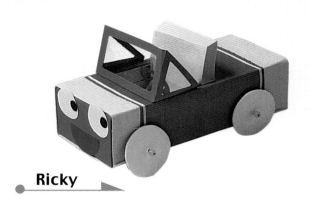

Ricky ▶

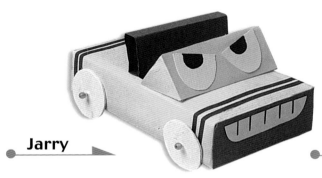

Jarry ▶

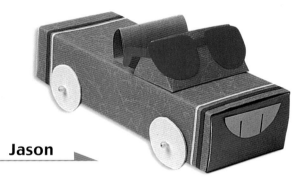

Jason ▶

① 把盒子包上一層紙片。

② 用鐵絲穿過紙盒。

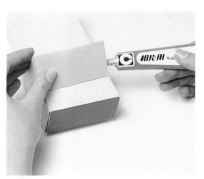

③ 貼上擋風玻璃。

④ 裝上輪胎。

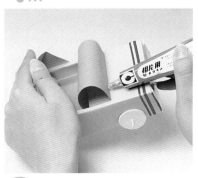

⑤ 用轉彎膠帶裝飾車身，
貼上椅子即完成。

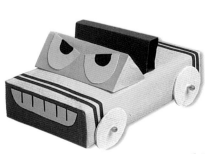

投球娃娃

喝完的紙杯隨手就丟掉真是有點浪費，把它上色再綁上一顆小球，就變成好玩的小玩具了！

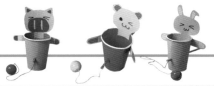

投球前

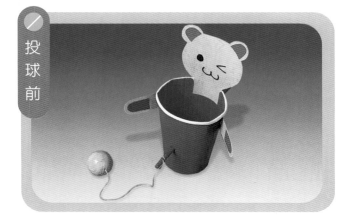

投球後

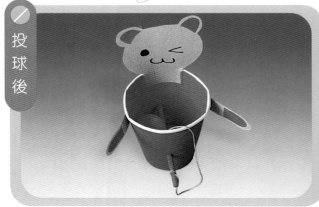

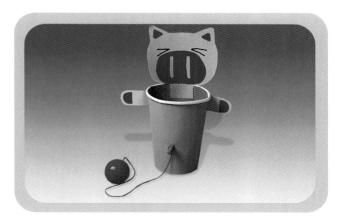

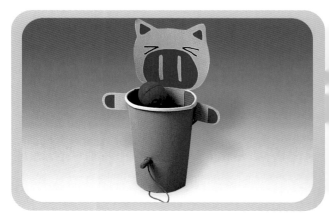

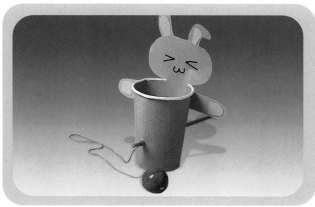

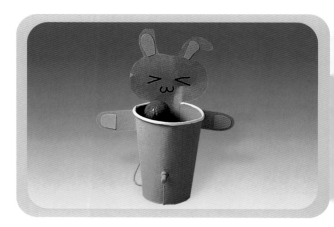

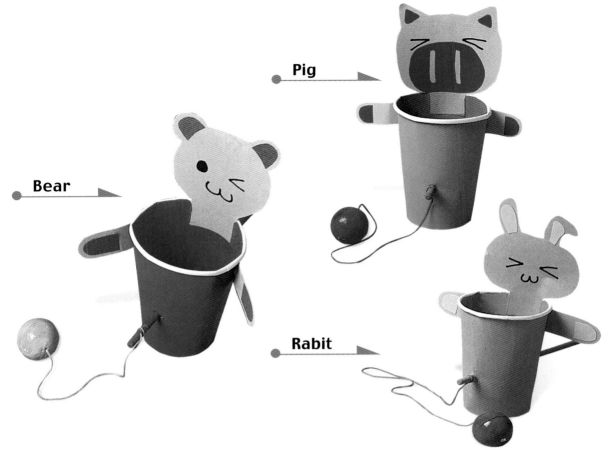

Bear

Pig

Rabit

① 把保麗龍球塗上顏色。

② 用針穿過球體固定。

③ 另一頭固定在竹筷子上。

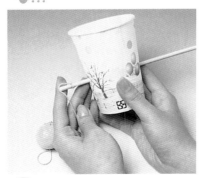

④ 將竹筷子固定在紙杯中。

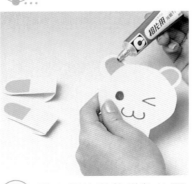

⑤ 貼上紙片裝飾動物的耳朵。

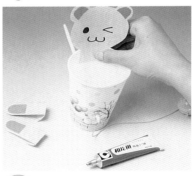

⑥ 將小動物貼在紙杯上即可。

招財貓

小貓咪招招手，客人走過看到牠，可愛的模樣吸引人走進來摸摸牠，小貓咪招招手，替主人引來客人，可愛的招財貓。

分解圖

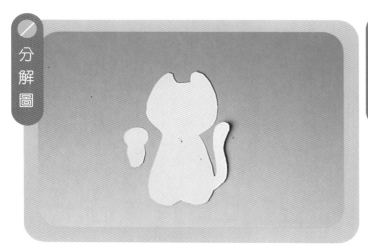

完成圖

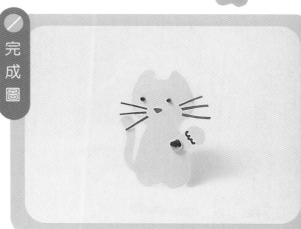

① 將紙片裁成貓的形狀。

② 用雙腳釘把貓咪的腳和身體組合。

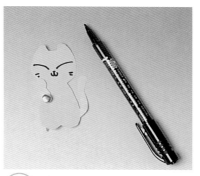

③ 畫上貓咪的五官。

喵～

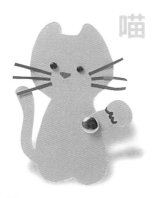

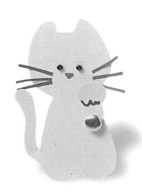

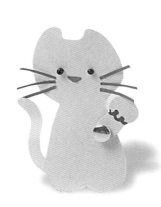

玩偶美勞

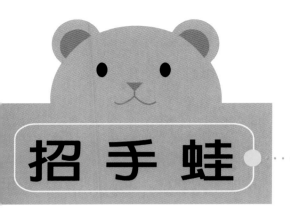

招 手 蛙

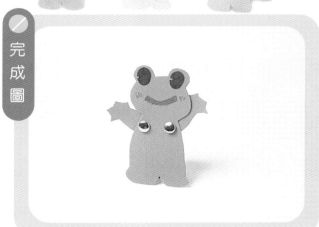

青蛙在水池邊跳來跳去，仔細看看，你有沒有看到牠們向你招手。

分解圖

完成圖

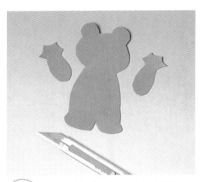

1 用刀片裁出青蛙的形狀。

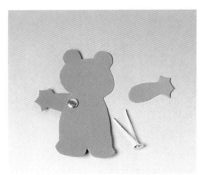

2 用雙腳釘將手和身體組合。

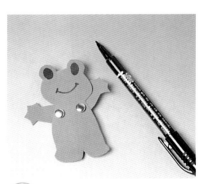

3 畫上青蛙的五官即完成。

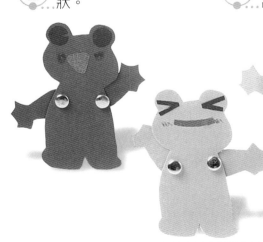

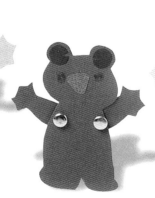

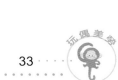
玩偶美勞

小 汽 車

外 星 機 械 人

小 木 馬

木 珠 小 動 物

粉 彩 熊

Arts

木材篇

ㄇㄨ ㄘㄞ ㄆㄧㄢ

木材做的東西，總是具有獨特的風味，但是木材製作可要小心喲！以免被邊緣刺傷了手！

小汽車

你是不是喜愛汽車的人呢？要買一輛四輪車可不便宜呢！不如自己先做一些模型過乾癮吧！

警車

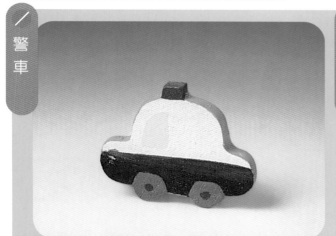

計程車

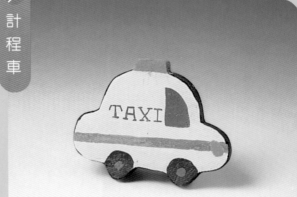

小客車

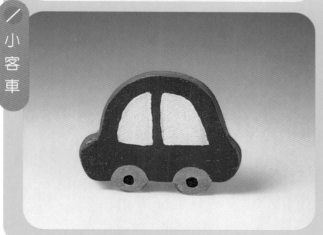

救護車

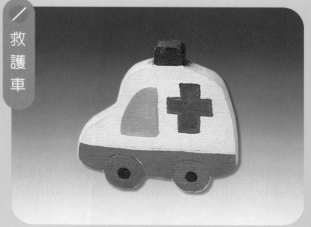

最低速限

彎路

禁止

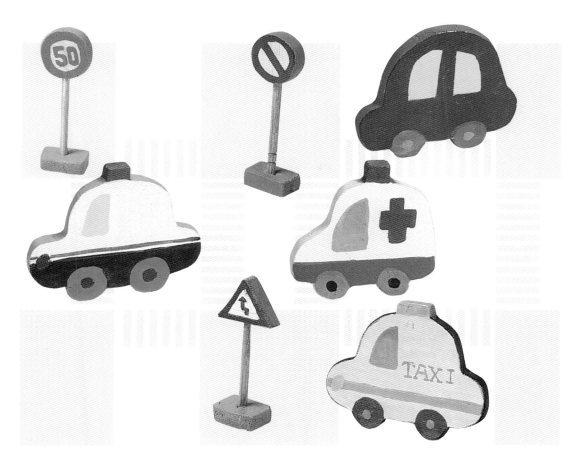

① 在木片上畫好想要的車型。

② 用鋸子把畫好的車型切割下來。

③ 用砂紙將邊緣修光滑。

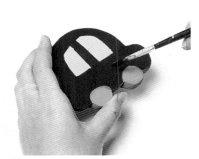

④ 塗上喜愛的顏色。

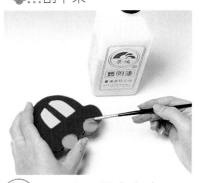

⑤ 最後上一層亮光漆。

玩偶美勞

木　馬

小時候最喜歡小馬，有多少人想要自己養一隻小馬在家中後院？雖然不能養一隻真的，但我至少可以擁有木馬吧！

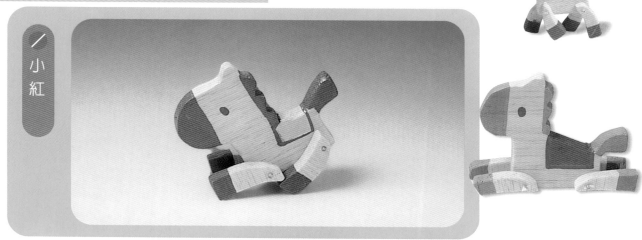

／ 小紅

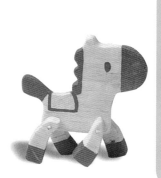

／ 小綠

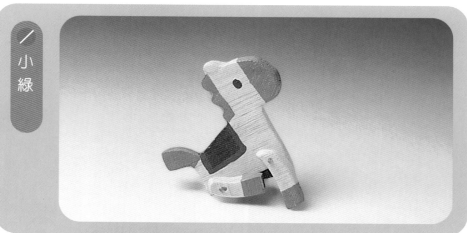

／ 小藍

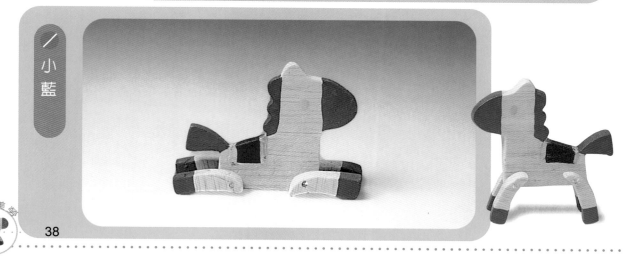

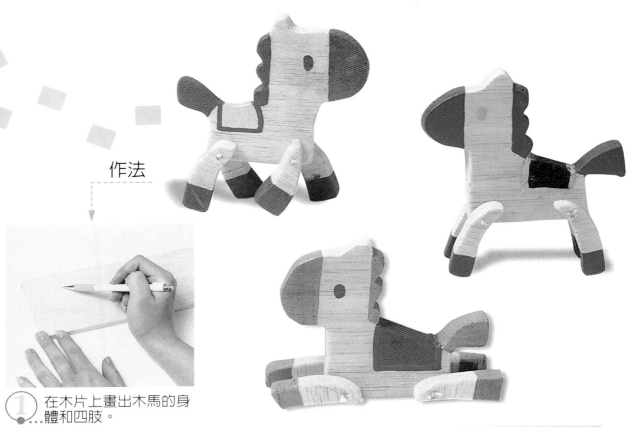

作法

① 在木片上畫出木馬的身體和四肢。

② 把圖案切割下來。

③ 用砂紙磨齊邊緣。

④ 在木馬底部穿兩個洞。

⑤ 在嘴和馬鬃的地方上點顏色。

⑥ 上好色後再上一層亮光漆。

⑦ 用線把四肢固定在身體上。

玩偶美勞

小 情 人

他是我可愛的小情人，他幽默又帥氣，對我總是體貼又甜蜜；她是我可愛的小情人，她體貼又甜美，對我總是微笑又細心。

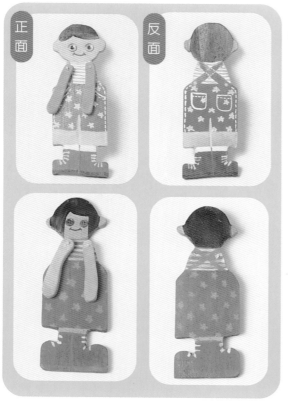

正面　反面

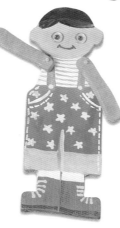

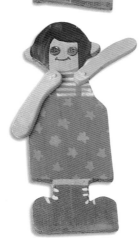

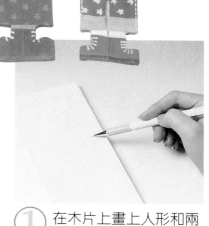

① 在木片上畫上人形和兩隻手。

② 用線鋸把圖案割下來，邊緣用砂紙磨細。

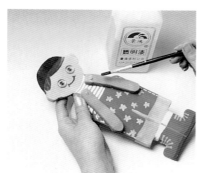

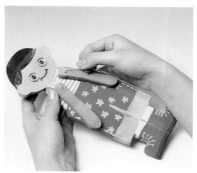

⑤ 最後上一層亮光漆即完成。

④ 用針線固定住手。

③ 把木偶塗上顏色。

玩偶美勞

40

白兔的約會

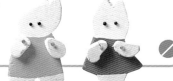

小白兔急忙地跑來跑去，到底發生了什麼事呢？哦！原來是約會快遲到了。

正面

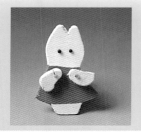 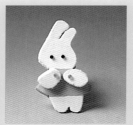 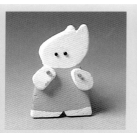 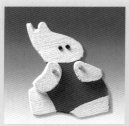

反面

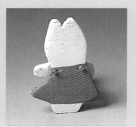 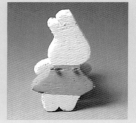

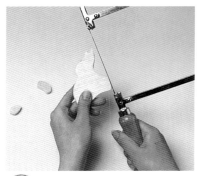

① 將兔子的身體和兩隻手切割好。

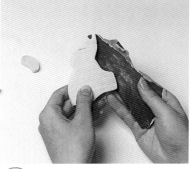
② 用砂紙磨平邊緣。

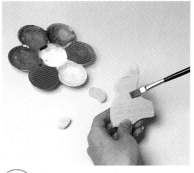
③ 把兔子上上顏色。

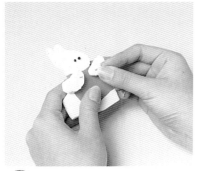
④ 將雙手穿過線和身體組合。

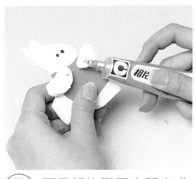
⑤ 再用相片膠固定即完成。

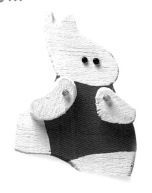

粉 彩 熊

春天到了，可愛的小熊也換上新裝，看那粉嫩的顏色，是不是很有春天的感覺呀？

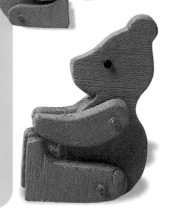

／小粉橘

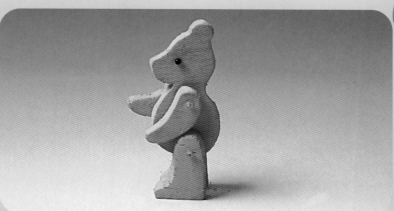

／小粉紅

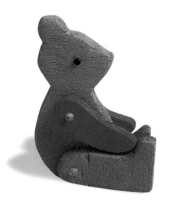

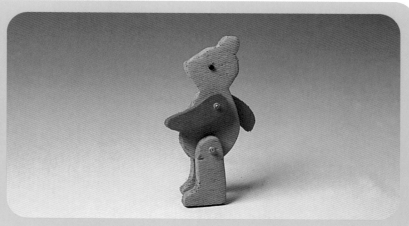

／小粉綠

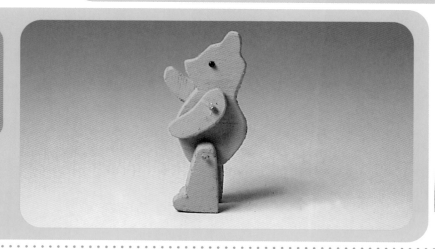

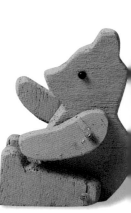

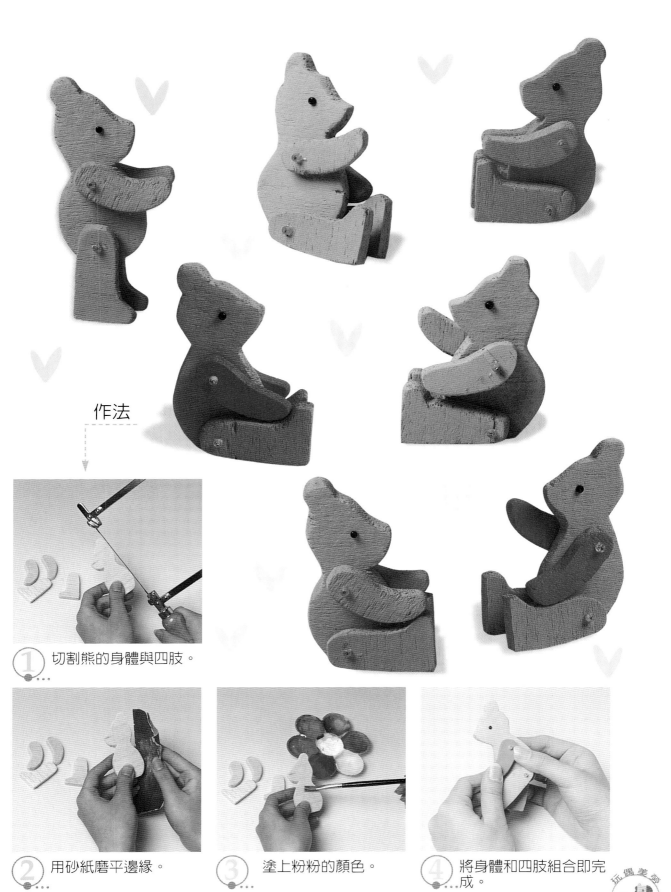

作法

① 切割熊的身體與四肢。

② 用砂紙磨平邊緣。

③ 塗上粉粉的顏色。

④ 將身體和四肢組合即完成。

外星機械人

科幻遊戲是很吸引小孩的，幻想自己也有個機械人，現在就動手滿足你的想像吧！

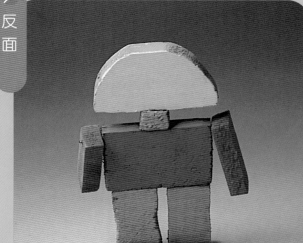

正面

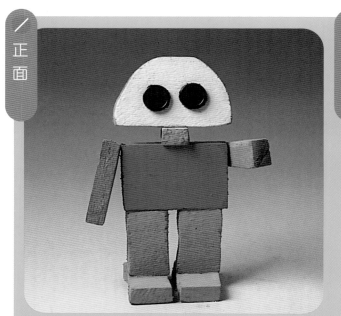

反面

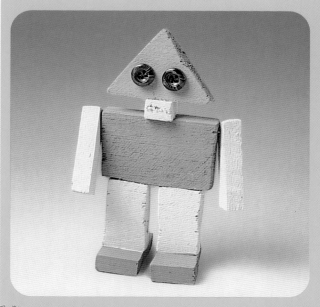

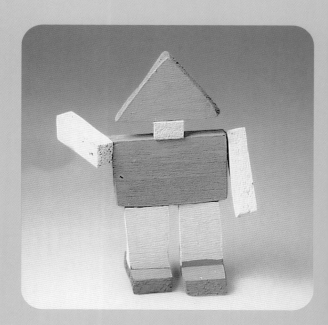

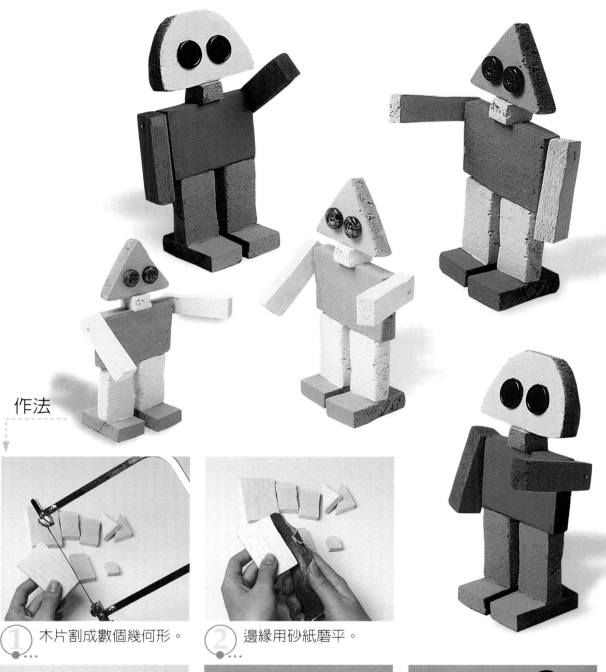

作法

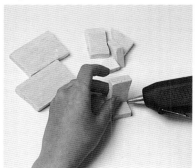

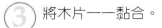

① 木片割成數個幾何形。

② 邊緣用砂紙磨平。

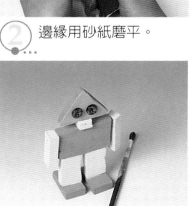

③ 將木片一一黏合。

④ 塗上喜愛的色彩。

⑤ 再上一層透明漆。

木珠小動物

木材要鋸要磨，真是有些麻煩，別擔心，我們也可以做這種簡單的木珠小動物，簡單又可愛。

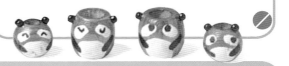

企鵝

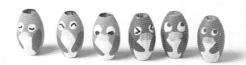

熊貓

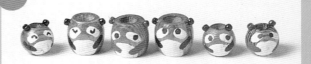

老虎

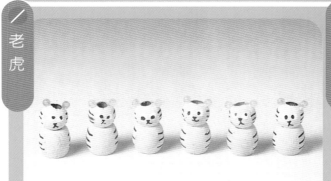

龍貓

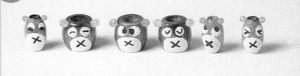

貓頭鷹

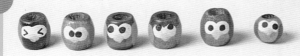

猴子

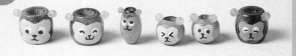

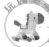

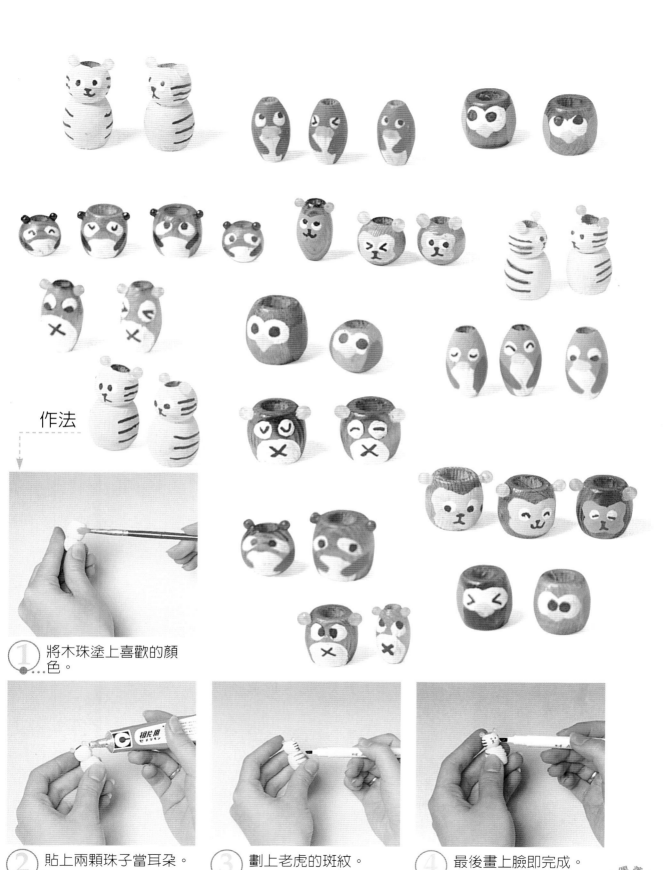

作法

① 將木珠塗上喜歡的顏色。

② 貼上兩顆珠子當耳朵。

③ 劃上老虎的斑紋。

④ 最後畫上臉即完成。

小嬰兒

派 對 娃 娃

野 豬 家 族

恐 龍

小 企 鵝

螺 旋 熊

Arts

Lovely dolls

3

布料篇

ㄅㄨ ㄌㄧㄠ ㄆㄧㄢ

布娃娃是每個人家中都會有的東西，它可以給人幸福安全的感覺，只要一塊布和針線、棉花你就能輕易得到它。

變裝娃娃

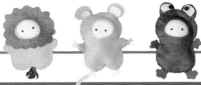

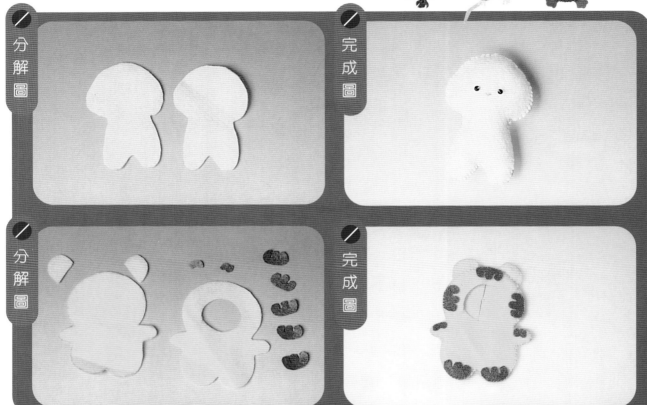

分解圖

完成圖

分解圖

完成圖

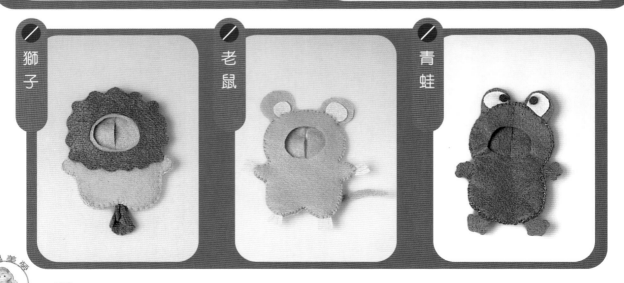

獅子

老鼠

青蛙

玩偶美勞

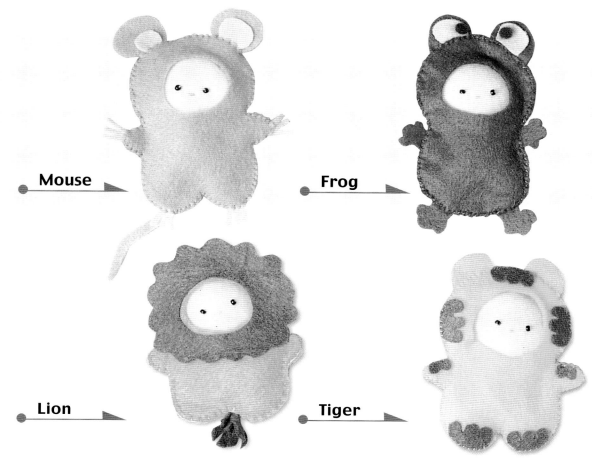

Mouse ▶

Frog ▶

Lion ▶

Tiger ▶

① 剪下兩片一樣的布。

② 將邊緣縫合並塞入棉花。

③ 縫上兩顆黑色珠子當眼睛。

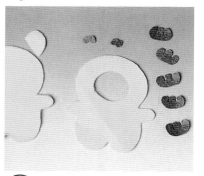

④ 小老虎的零件。

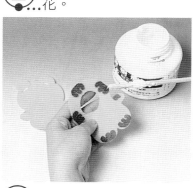

⑤ 將紋路先貼在身體上。

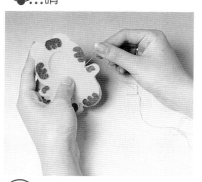

⑥ 把兩片布縫在一起即完成。

小嬰兒

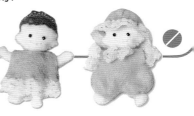

小貝比最可愛了，肥肥胖胖的身體，穿上了小小的衣服，看起來真像一顆球。

服裝

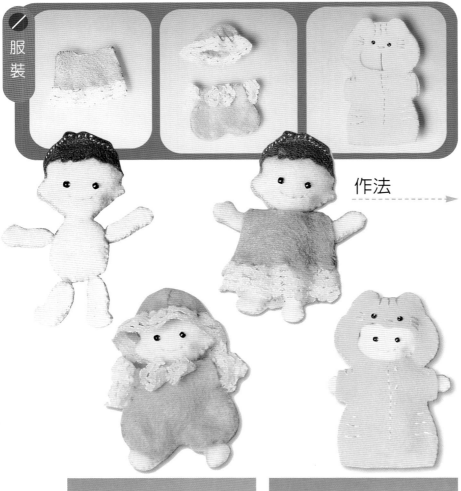

作法 ⇒

① 把嬰兒的身體和四肢縫好。

② 縫上貝比的頭髮。

⑤ 肩的地方也縫合即完成。

④ 在布邊縫上蕾絲。

③ 縫兩顆珠子當眼睛。

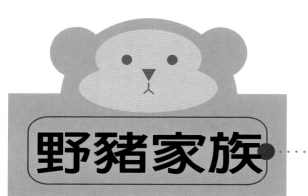

野豬家族

作法

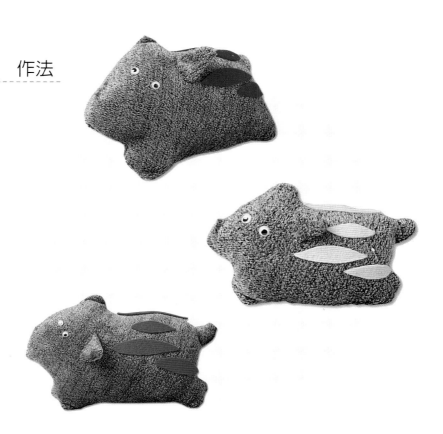

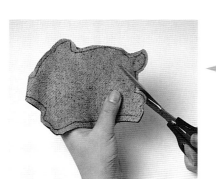

① 在布上畫好豬的形狀，沿著畫好的線剪下。

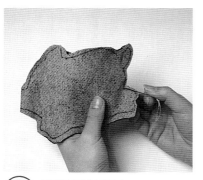

② 邊緣用針縫上。

③ 貼上有顏色的斑紋。

④ 縫上耳朵。

⑤ 貼上眼睛即完成。

派對娃娃

閃亮亮的穿著和色彩鮮艷的衣服，在派對裡最明顯了，看看他們多亮眼啊！

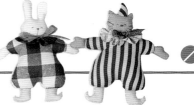

正面

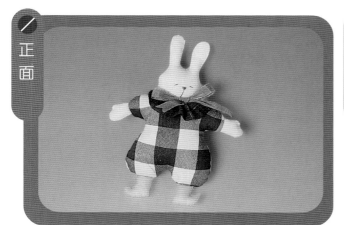

反面

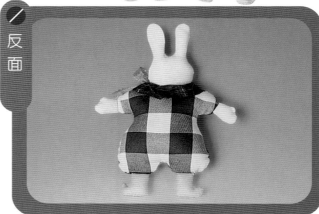

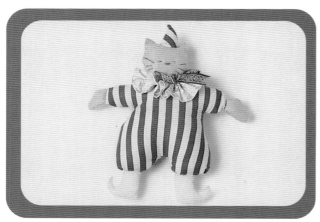

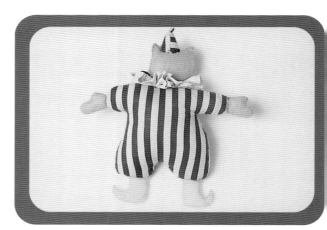

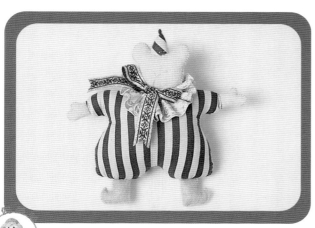

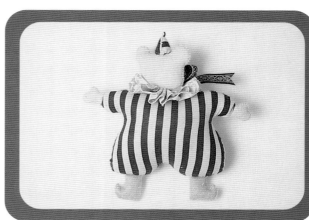

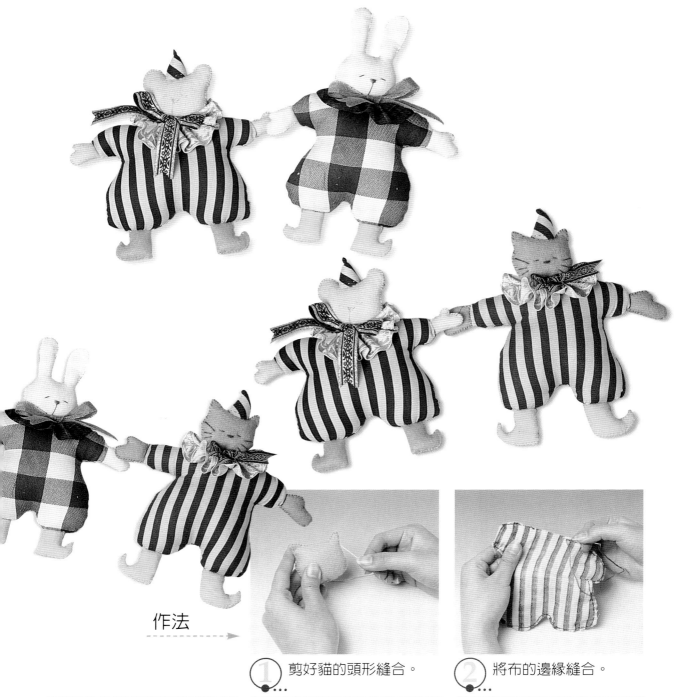

作法 ➡

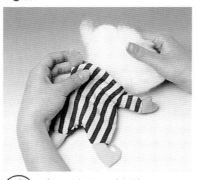

① 剪好貓的頭形縫合。

② 將布的邊緣縫合。

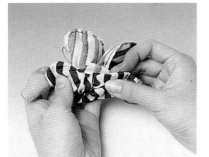

③ 把布翻回正面。

④ 塞入適量的棉花。

⑤ 把頭和身體縫合。

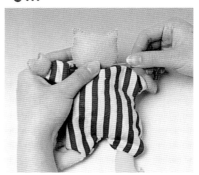

玩偶美勞

蔬果會

我們是很營養又健康的蔬菜水果，要多多攝取才會長得健康，又高又美麗喲！

分解圖

完成圖

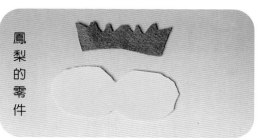

鳳梨的零件

 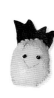 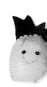

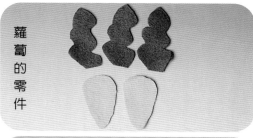

蘿蔔的零件

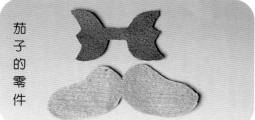

茄子的零件

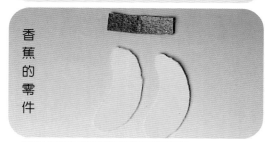

香蕉的零件

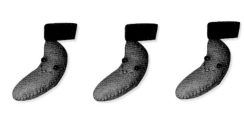

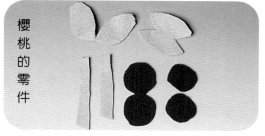

櫻桃的零件

小 綿 羊

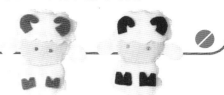
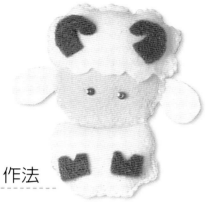

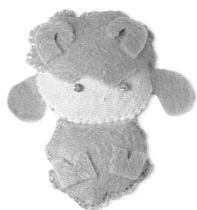

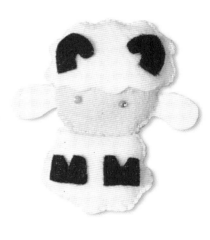

作法

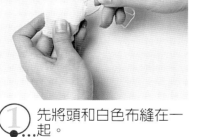

① 先將頭和白色布縫在一起。

② 再縫上耳朵。

③ 把身體和頭縫上。

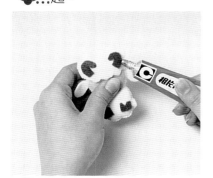

④ 貼上羊角和腳。

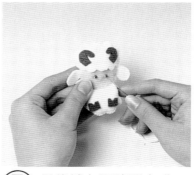

⑤ 最後縫上眼睛即完成。

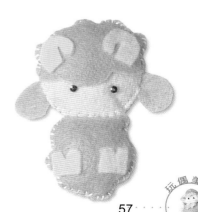

恐　龍

你有沒有看過恐龍，我看過很可愛的小恐龍哦！外型和顏色都超可愛的。你也可以擁有唷！

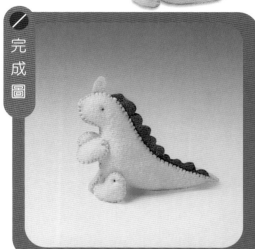

分解圖

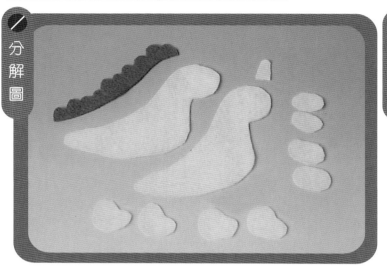

完成圖

① 將背鱗片縫在身上。

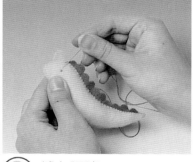

② 縫上眼睛

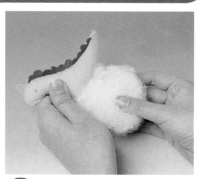

③ 塞入適量的棉花。

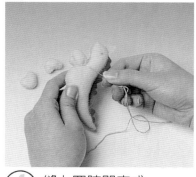

④ 縫上四肢即完成。

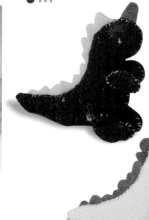

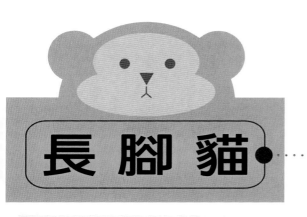

長腳貓

這隻貓咪很特別喲！除了牠穿了衣服之外，你有沒有發現牠是一隻長腳貓呀！

① 把耳朵縫在頭的兩邊。

② 縫上鬍子和咀巴。

③ 裝上眼睛。

④ 塞入棉花。

⑤ 將頭和身體四肢縫合。

作法 ←

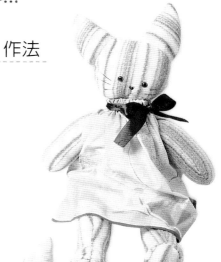

螺 旋 熊

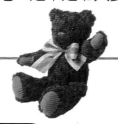

泰迪熊最可愛了，呆呆的表情，胖胖的四肢，還有像螺旋一樣的毛，是不是令人愛不釋手啊！

正面

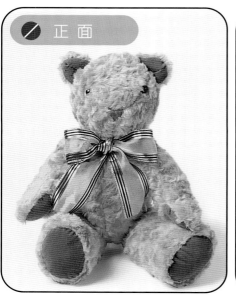
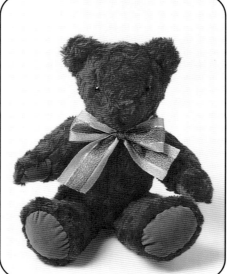
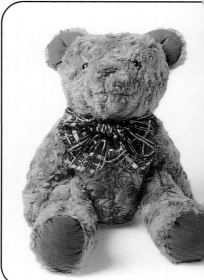

反面

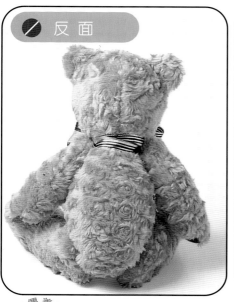
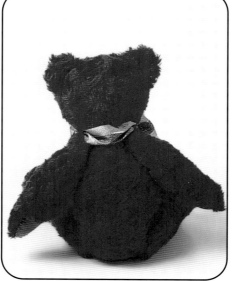
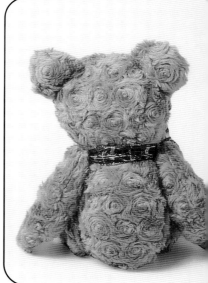

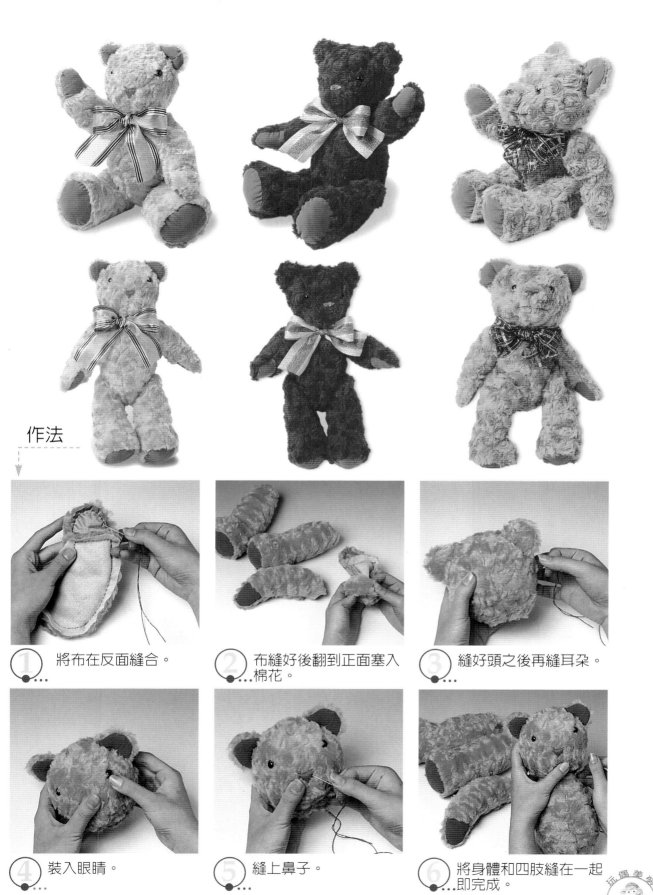

作法

① 將布在反面縫合。

② 布縫好後翻到正面塞入棉花。

③ 縫好頭之後再縫耳朵。

④ 裝入眼睛。

⑤ 縫上鼻子。

⑥ 將身體和四肢縫在一起即完成。

玩偶美夢

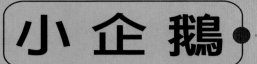

小 企 鵝

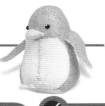
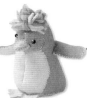

這些在極地的小企鵝最近也登入來台了,如果你還沒有空出去看的話,不如做一隻先賭為快。

分解圖

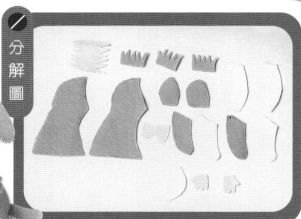

完成圖

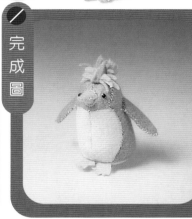

作法

① 小企鵝的零件。

② 把零件一一組合縫好。

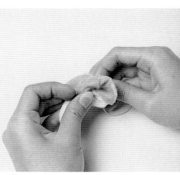

③ 在布的反面縫合身體。

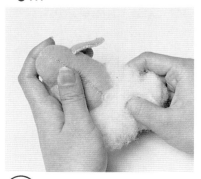

④ 塞入棉花。

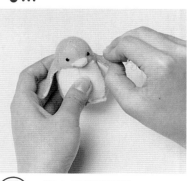

⑤ 縫上眼睛咀巴。

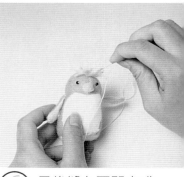

⑥ 最後縫上冠即完成。

鼻子長長的動物是大象，可愛一點
是小象，小雖小，還有長長的鼻子
哦！

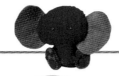
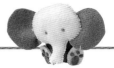

作法

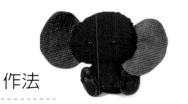
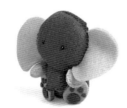
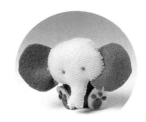
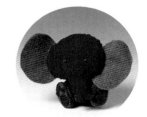

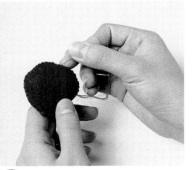

1 先將身體的兩片布縫合。

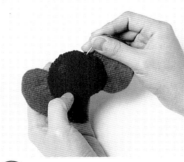

2 頭的兩側縫上耳朵。

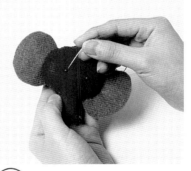

3 縫上兩顆珠珠當眼睛。

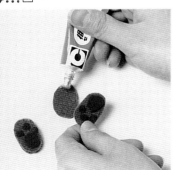

4 將腳掌紋貼在布上。

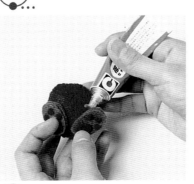

5 把腳貼在身體底部。

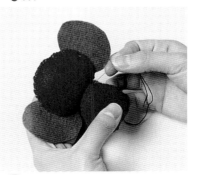

6 最後縫合頭和身體即完成。

63

大 自 然

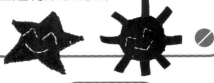

自然物理有什麼是常可以看到的呢？太陽公公、月亮小姐、閃亮的星星還有柔軟的雲。

① 將布片縫合。

② 再縫上小雨滴。

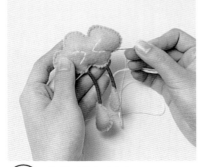

③ 最後縫上五官。

/ 分 解 圖　　　　　　/ 完 成 圖

星星的零件

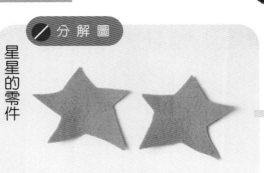

月亮的零件

太陽的零件

雲朵的零件

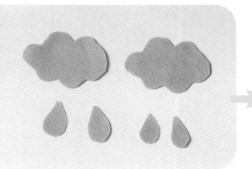

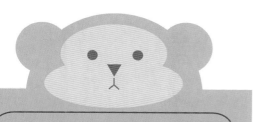

抱 枕 熊 ●

男生常說女生不切實際，只愛可愛不實用的東西，我的小熊可是既浪漫又實用的哦！

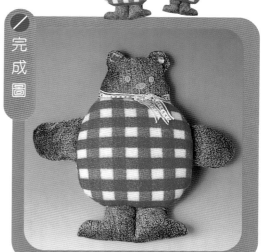

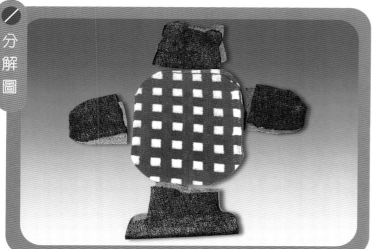

分解圖

完成圖

作法

① 先將四肢和頭縫好。

② 將頭和四肢跟身體縫合。

③ 在頭的地方貼上五官。

④ 塞入適量的棉花縫合即完成。

玩偶美家

65

懶 懶 兔

可愛的小兔子，軟軟的身體，趴在草地上，什麼都沒做，只是懶懶地趴在那，這就是懶懶兔。

分解圖

完成圖

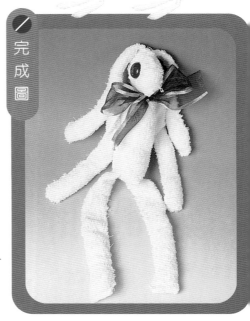

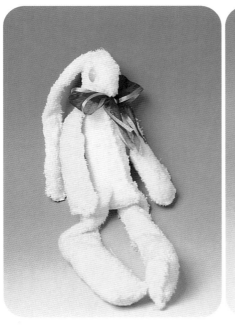

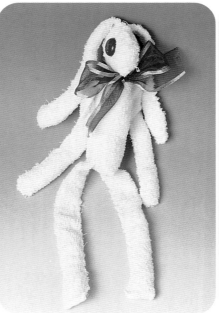

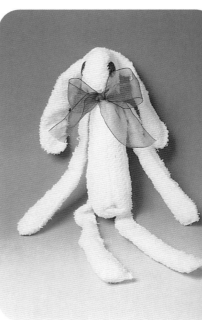

玩偶美夢

66

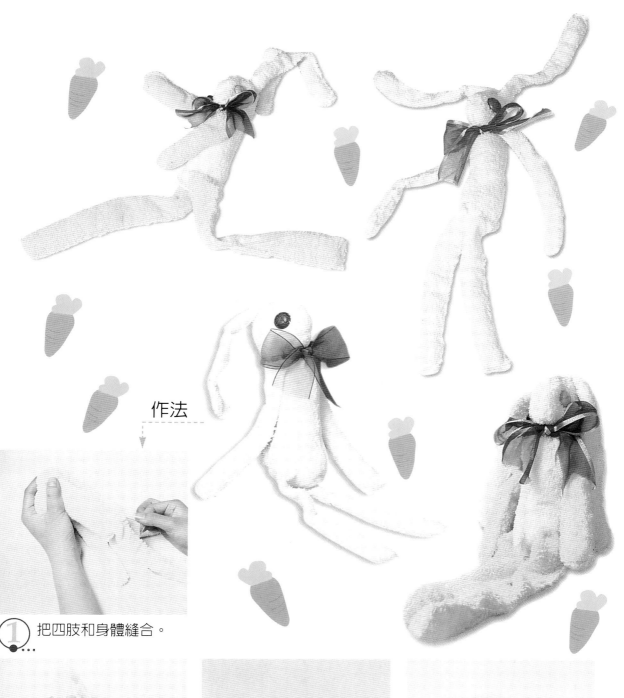

作法

① 把四肢和身體縫合。

② 縫上兔子的頭。

③ 將釦子縫上當眼睛。

④ 最後打個蝴蝶結即完成。

鈕釦豬

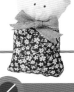

圓圓的鈕釦上有兩個洞，好像什麼？原來是豬的鼻子啊！一樣的有兩個洞。

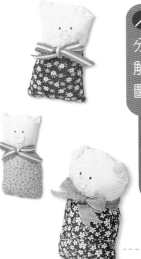

分解圖

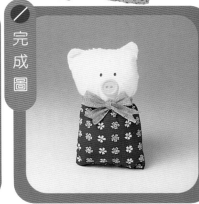

完成圖

作法

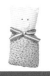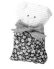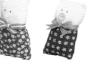

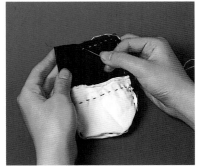

① 將布在反面縫合。

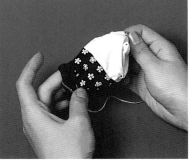

② 縫好即翻回正面。

③ 畫上小豬的五官。

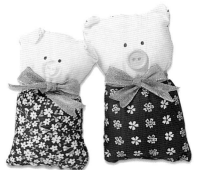

④ 最後縫上鼻子。

⑤ 再塞入棉花即完成。

68

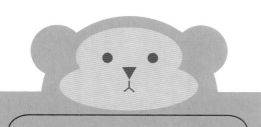

大頭猴

分解圖

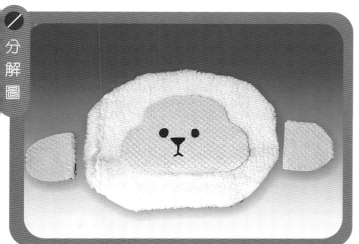

完成圖

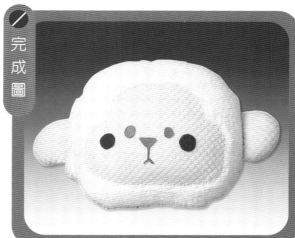

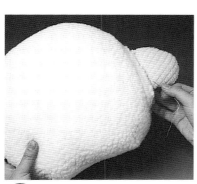

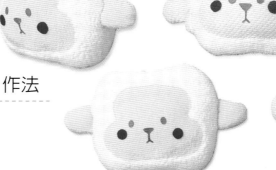

作法

① 將頭的兩側縫上耳朵。

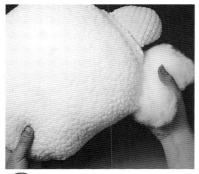

② 塞入足夠的棉花。

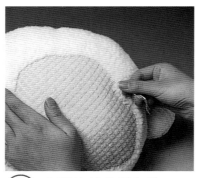

③ 在頭的部分縫上臉。

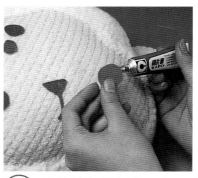

④ 最後貼上剪好的五官。

迷你娃娃

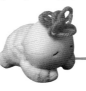

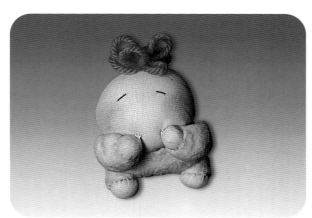
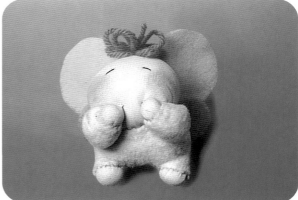

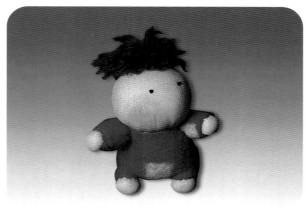
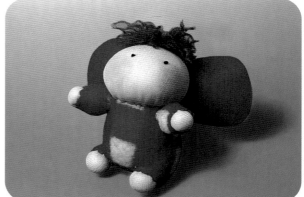

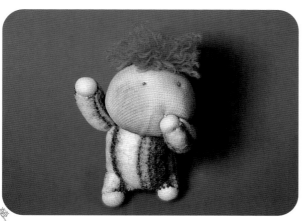
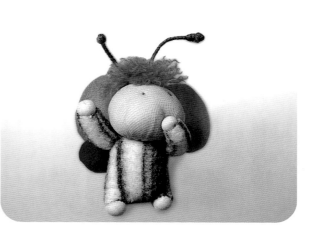

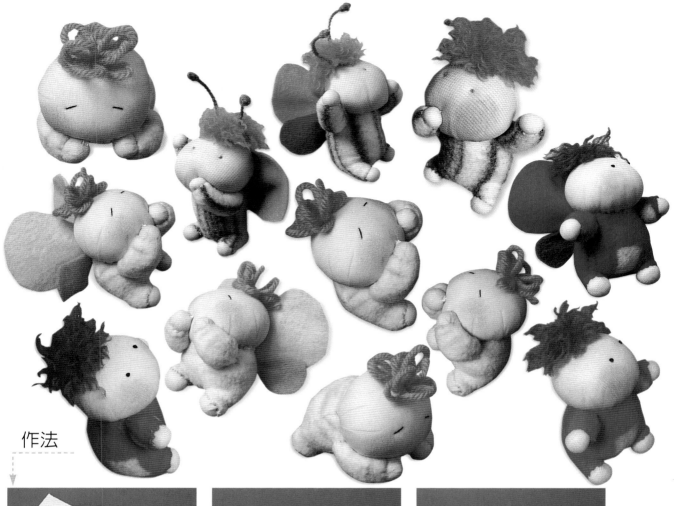

作法

① 棉花用白色布包住。

② 在外層再包上膚色絲襪。

③ 縫上身體。

④ 手的做法與頭一樣。

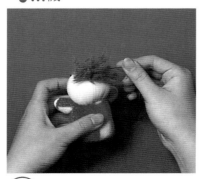

⑤ 縫上毛線當頭髮。

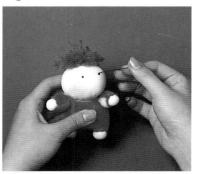

⑥ 縫上眼睛畫上腮紅即完成。

漢克與梅莉

可愛的娃娃，你可以親手做一對娃娃，還可以替他們做一套情侶裝喲！

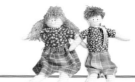

正面

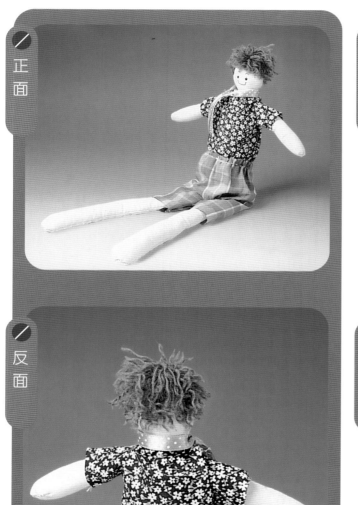

反面

正面

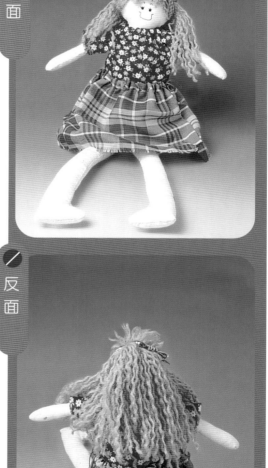

反面

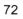

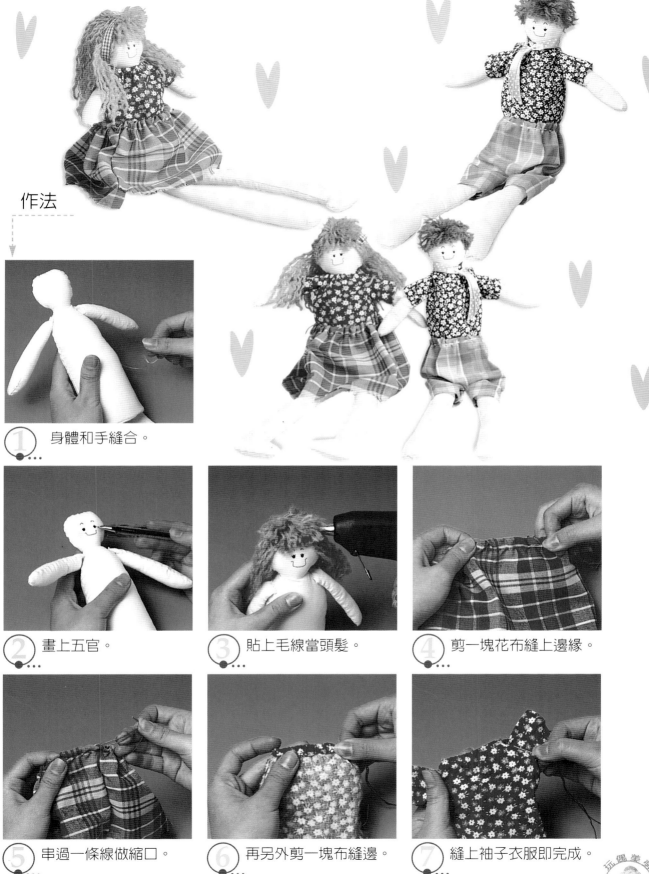

作法

① 身體和手縫合。

② 畫上五官。

③ 貼上毛線當頭髮。

④ 剪一塊花布縫上邊緣。

⑤ 串過一條線做縮口。

⑥ 再另外剪一塊布縫邊。

⑦ 縫上袖子衣服即完成。

小　丑

睡　衣　熊

睡　衣　熊

夏　日　約　會

聖　誕　老　人

獨　角　龍

雪　人

幼　兒　時　期

貓　與　狗

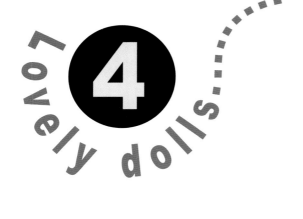

Arts

4

黏土篇

ㄋㄧㄢˊ ㄊㄨˇ ㄆㄧㄢ

黏土是一種很容易塑形的材料，不需要太多工具即可做出許多樣式的作品，且安全性也較高，只要雙手就可以讓你輕鬆DIY！

貓 與 狗

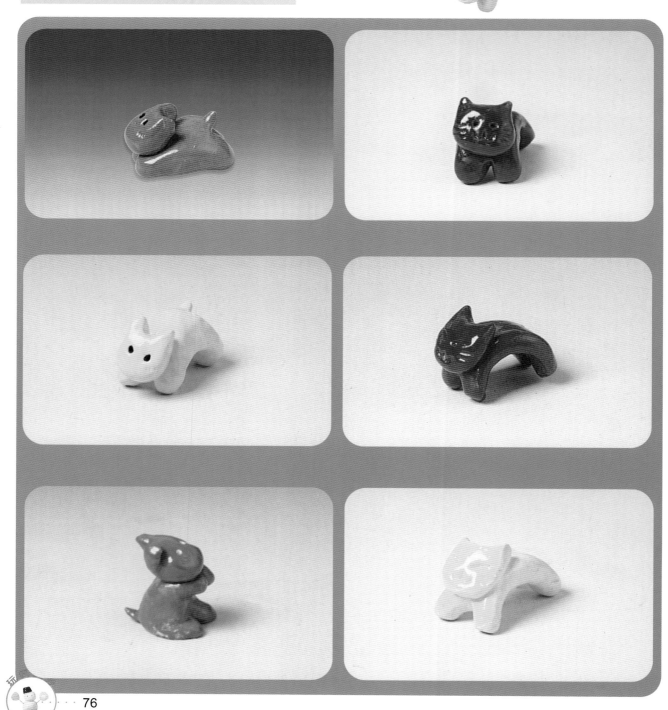

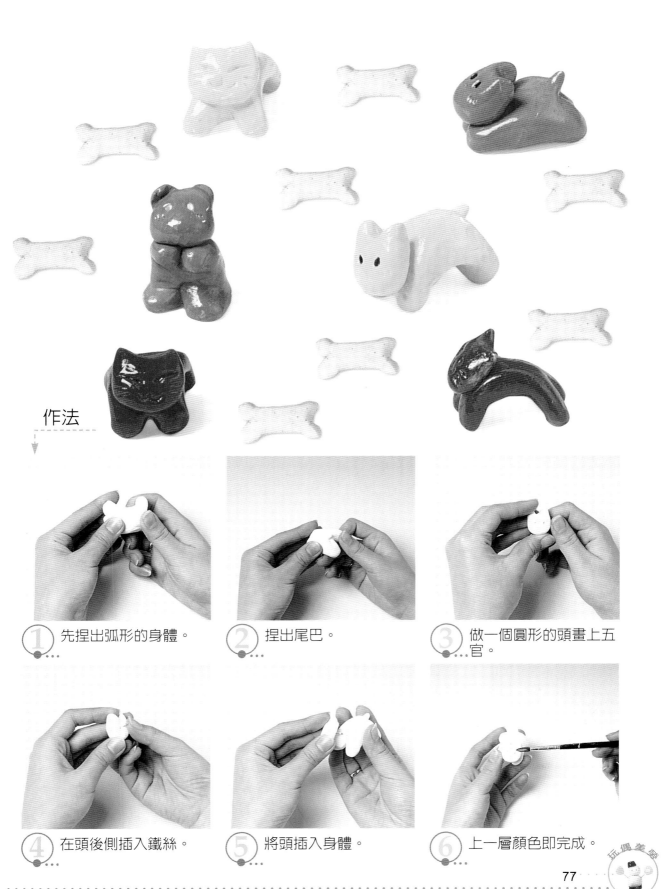

作法

① 先捏出弧形的身體。

② 捏出尾巴。

③ 做一個圓形的頭畫上五官。

④ 在頭後側插入鐵絲。

⑤ 將頭插入身體。

⑥ 上一層顏色即完成。

玩偶美勞

小　丑

馬戲團裡除了很厲害的特技之外，還有很逗笑的小丑，鮮豔的衣服和好笑的化妝，幽默的小丑。

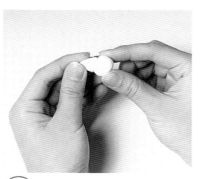

① 揉一個圓球和圓椎黏在一起。

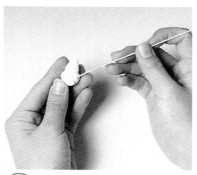

② 用鐵絲畫上眼睛。

③ 用剪刀將土剪開做兩隻腳。

④ 用工具畫出紋路。

⑤ 把身體和頭黏合，等乾後上色。

作法 ←

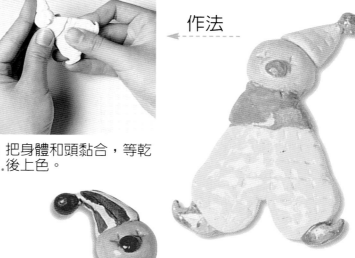

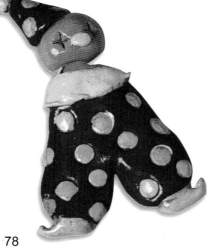

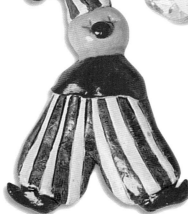

小　兔

森林裡的小精靈，雪白的身體，蹦蹦跳跳的在森林裡遊玩，他們就是可愛的小白兔。

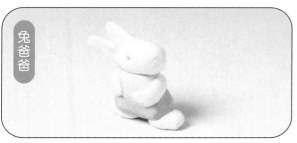

兔爸爸

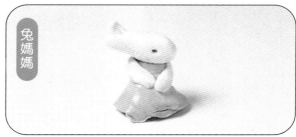

兔媽媽

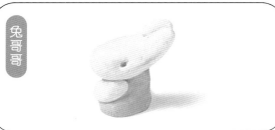

兔哥哥

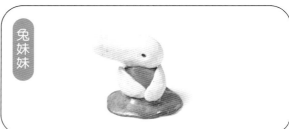

兔妹妹

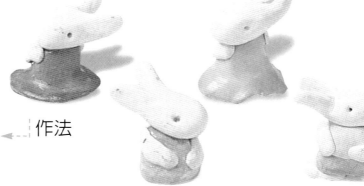

作法

① 揉一圓球再捏出長耳朵。

② 揉一圓柱當身體。

③ 把頭和身體黏在一起。

④ 最後黏上手即完成。

一到晚上，又是睡覺的時間到了，小熊們都已經換上睡衣要上床睡覺囉！

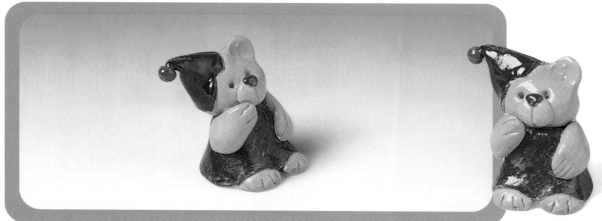

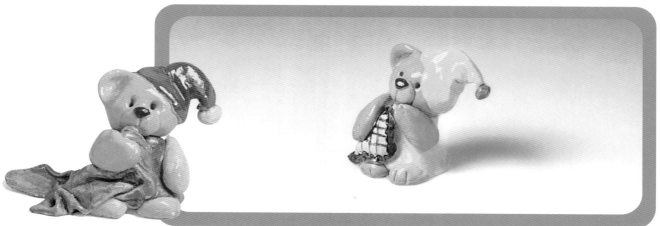

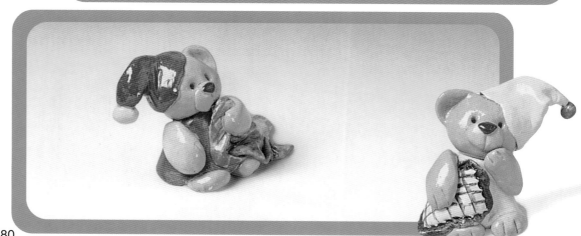

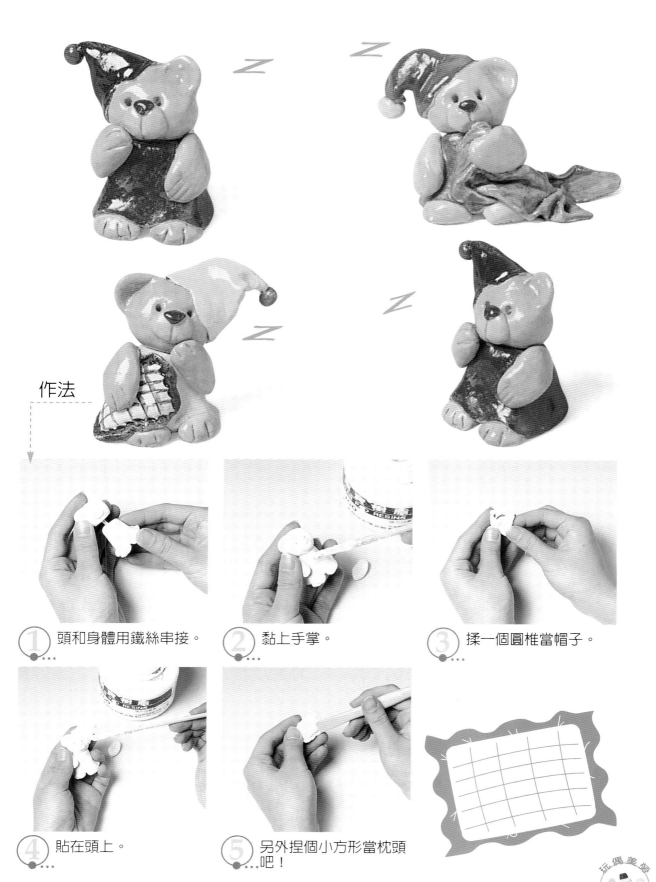

作法

① 頭和身體用鐵絲串接。

② 黏上手掌。

③ 揉一個圓椎當帽子。

④ 貼在頭上。

⑤ 另外捏個小方形當枕頭吧!

雪　人

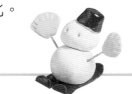

可愛的雪人最愛冬天了，冬天可以很舒服地在外面玩耍，不怕被太陽曬到融化。

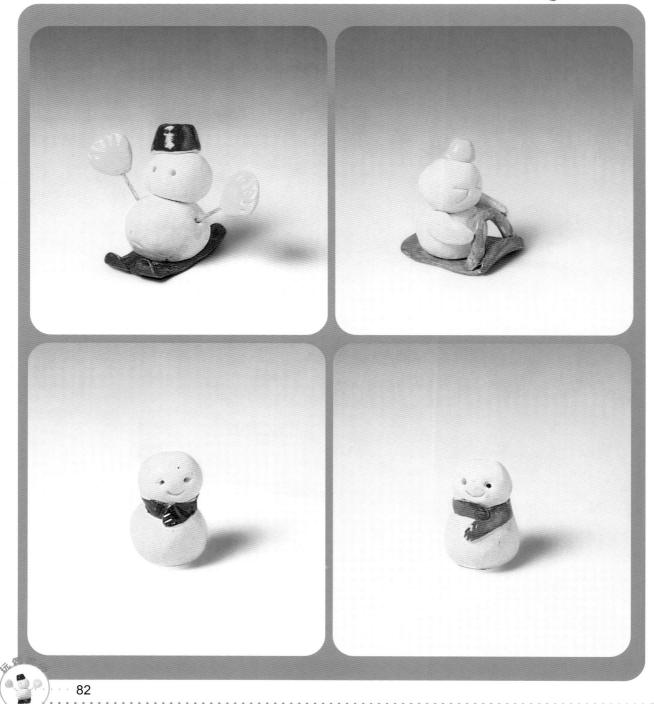

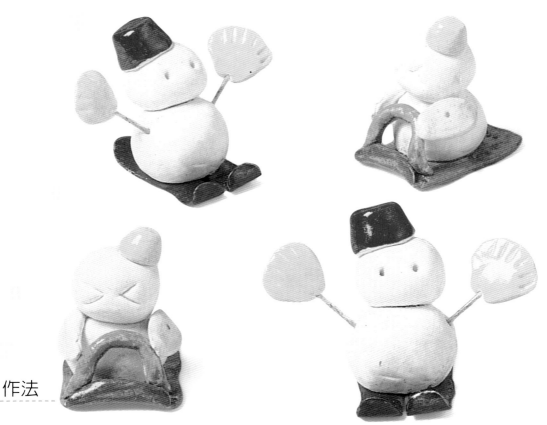

作法

① 揉兩顆圓球黏在一起。

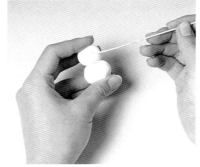

② 用鐵絲畫上五官。

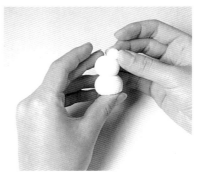

③ 揉一個小圓柱當帽子。

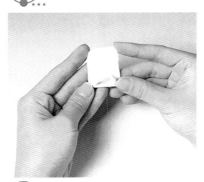

④ 壓一片長方形土黏上扶手當滑板。

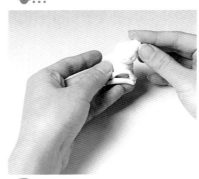

⑤ 把雪人和滑板貼在一起。

企鵝家族

企鵝一家住在極地裡，想溜冰一開門就是一大塊冰，你看過那麼大的溜冰場嗎？

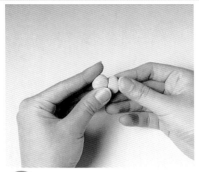

① 揉兩個圓球黏在一起。

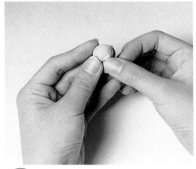

② 貼上小咀巴。

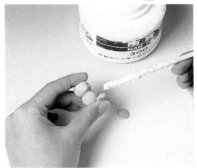

③ 貼上兩隻腳在底部。

④ 再貼上兩隻手。

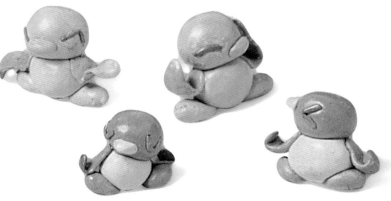

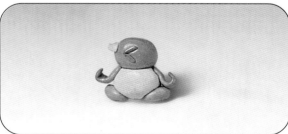

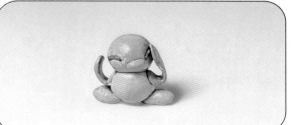

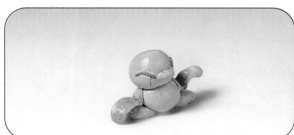

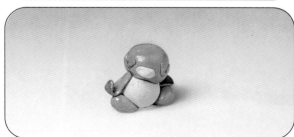

玩偶美勞

水果一族

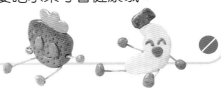

水果是很營養又好吃的東西，怕胖的女生多吃也不用擔心哦！每天都要吃水果才會健康哦！

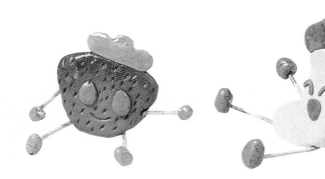

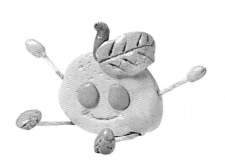

作法 →

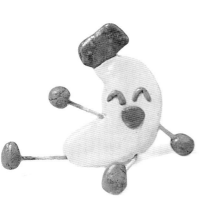

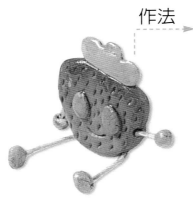

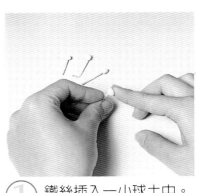

① 鐵絲插入一小球土中。

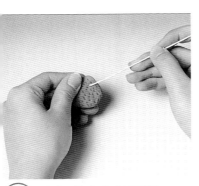

② 在紅色土上做圖案。

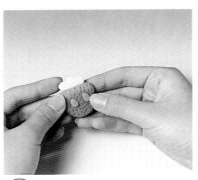

③ 貼上眼睛和蒂。

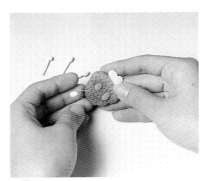

④ 將鐵絲插入身體。

獨 角 龍

飛天的獨角獸是像馬一樣的動物，獨角龍也很像恐龍喲！可是牠頭上多了一隻角，特別吧！

／完成圖

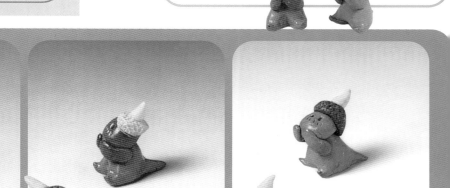

① 揉一圓球當頭。

② 揉一圓椎當角。

③ 用鐵絲畫出眼睛。

④ 先揉一圓柱再捏尾巴和腳。

⑤ 將頭和身體黏在一起。

⑥ 最後貼上手即完成。

玩偶美勞

小 鬧 鐘

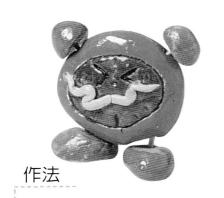 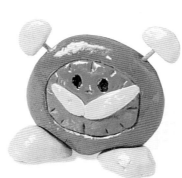 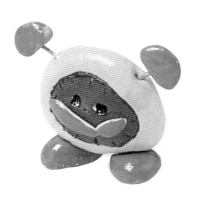

作法

① 揉一個圓球後輕壓扁。

② 插入鐵絲。

③ 在鐵絲另一端插入土球。

④ 在底部再插入腳。

⑤ 在正面畫上眼睛。

⑥ 土乾後上色即完成。

幼兒時期

你還記得小時候的事嗎？大大的頭胖胖的身體，整天都無憂無慮地玩遊戲。

完成圖

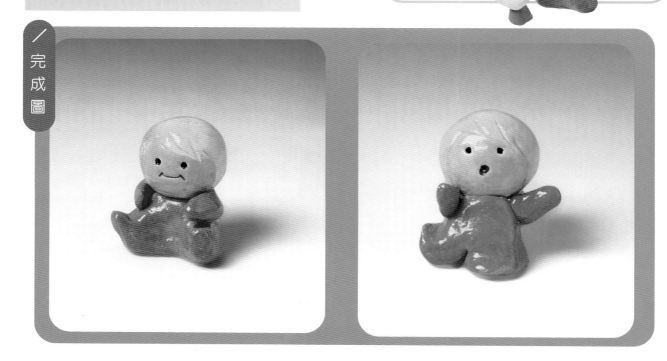

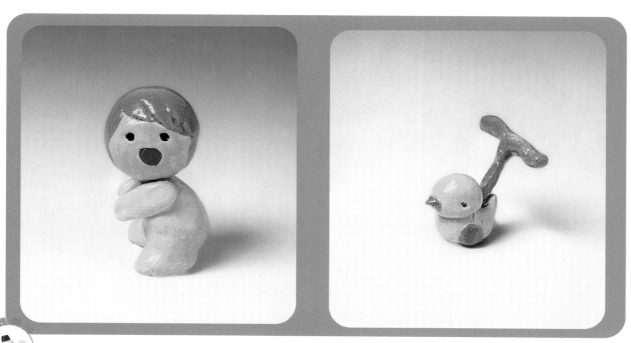

玩偶

88

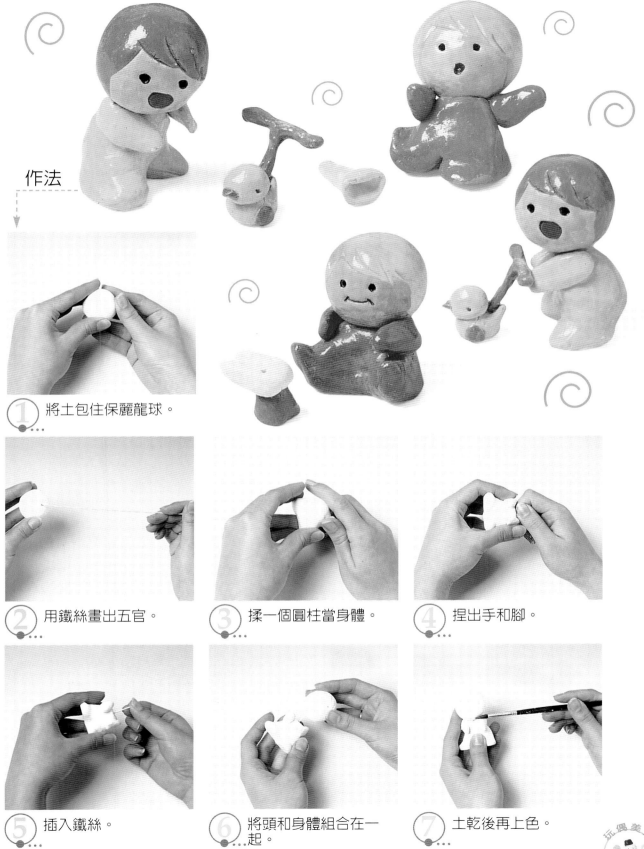

作法

① 將土包住保麗龍球。

② 用鐵絲畫出五官。

③ 揉一個圓柱當身體。

④ 捏出手和腳。

⑤ 插入鐵絲。

⑥ 將頭和身體組合在一起。

⑦ 土乾後再上色。

玩偶美勞

小甜點

一到下午茶時間，就讓我們想到很多小甜點，可愛的棒棒糖、小糖果、餅干……。

冰淇淋

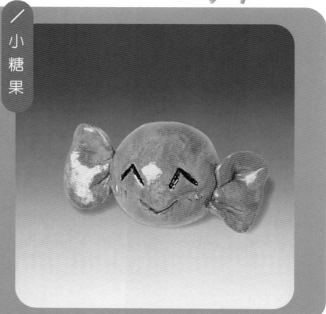

小糖果

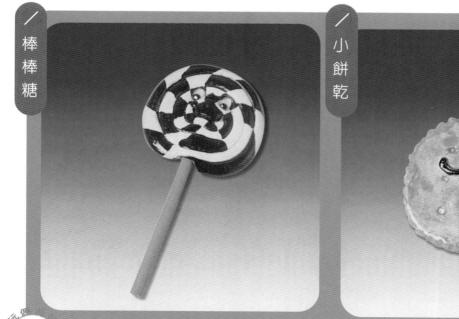

棒棒糖

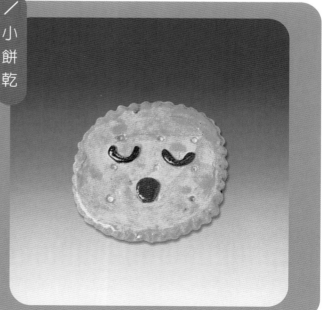

小餅乾

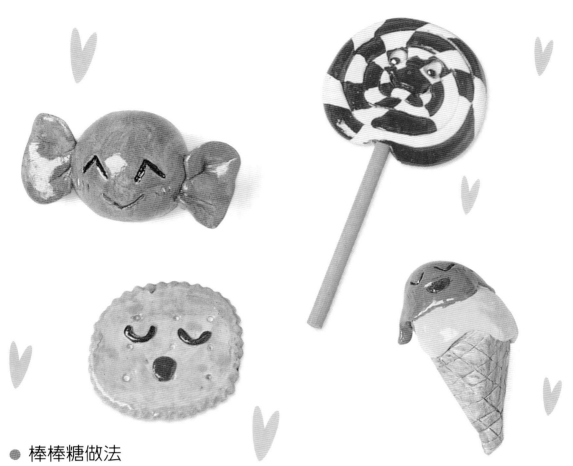

● 棒棒糖做法

① 土揉成長條繞成圓形。

② 插入木棍。

③ 貼上活動眼睛。

④ 畫上小咀巴。

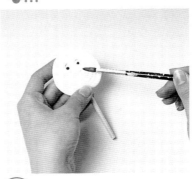

⑤ 土乾後再上色。

夏日約會

夏天、陽光、海灘和穿泳裝的人們,在這美好的夏日,來個快樂的海邊約會吧!

/ 男孩

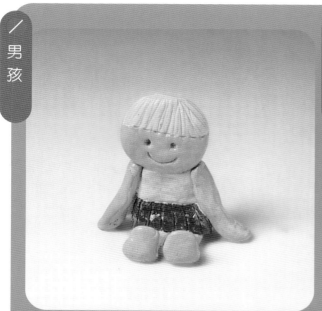

/ 女孩

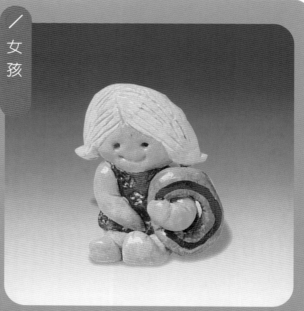

/ 椰子樹

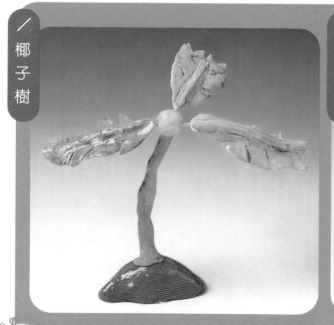

/ 小鯨魚

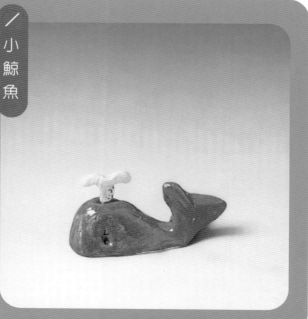

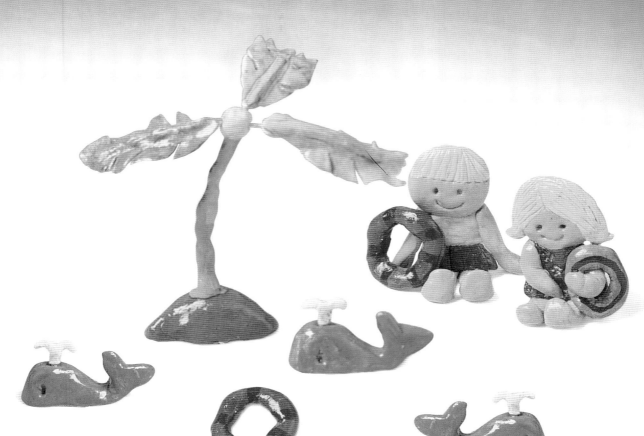

小女孩的做法

① 揉一片圓和梯形黏在一起。

② 畫上五官。

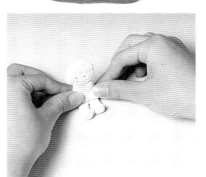

③ 在底部黏上腳。

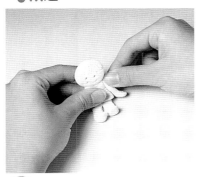

④ 身體兩側黏上手。

⑤ 揉一長條繞成圓當泳圈。

聖　　誕

一到聖誕節，聖誕老公公又得開始忙了！準備禮物、地址……，要開始送禮物囉！

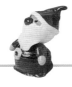

聖誕老人

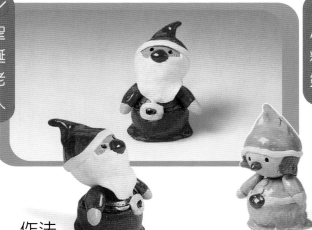

小精靈

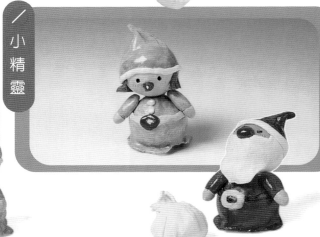

作法

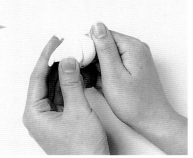

① 將圓椎和圓球黏在一起。

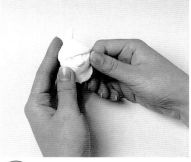

② 把土桿平貼上當鬍子。

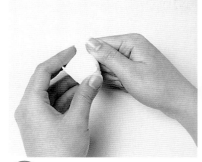

③ 土包住保麗龍球做身體。

④ 插入鐵絲。

⑤ 把頭和身體組合。

⑥ 土乾後再上色。

玩偶美勞

文具組

要做東西時，一定要準備好文具，幾枝筆、一把尺，還有一個好用的橡皮擦。

立可白	鉛筆	尺

作法

① 揉一長條。

② 用鐵絲在土邊緣畫上圖案。

③ 貼上筆夾。

橡皮擦

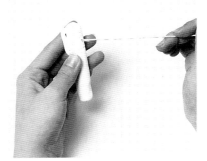

④ 畫上眼睛嘴巴。

⑤ 土乾後再上色。

親子同樂系列 ❸

玩偶勞作

出 版 者：新形象出版事業有限公司
負 責 人：陳偉賢
地　　址：台北縣中和市中和路322號8F之1
電　　話：29207133・29278446
Ｆ Ａ Ｘ：29290713

編 著 者：新形象
總 策 劃：陳偉賢
美術設計：甘桂甄、吳佳芳、虞慧欣、戴淑雯
電腦美編：洪麒偉、黃筱晴
總 代 理：北星圖書事業股份有限公司
地　　址：台北縣永和市中正路462號5F
門　　市：北星圖書事業股份有限公司
地　　址：永和市中正路498號
電　　話：29229000
Ｆ Ａ Ｘ：29229041
網　　址：www.nsbooks.com.tw
郵　　撥：0544500-7北星圖書帳戶
印 刷 所：利林印刷股份有限公司
製 版 所：興旺彩色印刷製版有限公司

行政院新聞局出版事業登記證／局版台業字第3928號
經濟部公司執照／76建三辛字第214743號
■本書如有裝訂錯誤破損缺頁請寄回退換
西元2001年11月　第一版第一刷

國家圖書館出版品預行編目資料

玩偶勞作＝Stylist paper arts／新形象編著
。--第一版 。--臺北縣中和市：新形象，
2001〔民90〕
　　面；　　公分 。--（親子同樂系列；3）

　ISBN 957-2035-19-3（平裝）

　1.勞作 2.玩具

999　　　　　　　　　　　　90018293